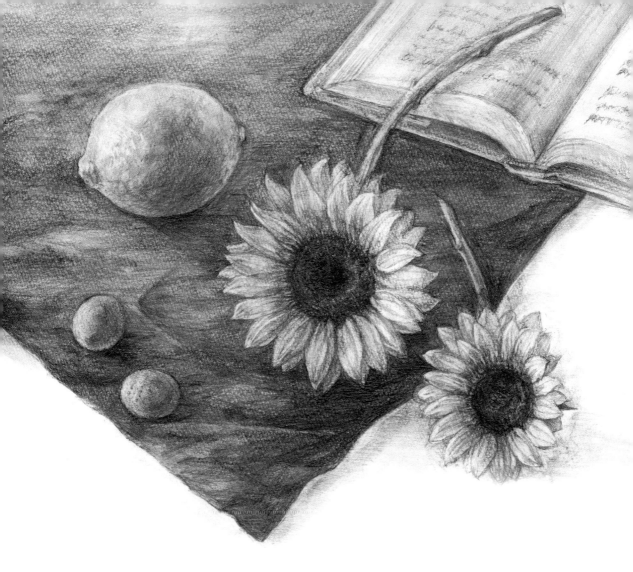

사진과 일러스트로 쉽게 배우는
가장 친절한 기본 데생

오구라 요시코 지음 │ 조윤희 옮김

한스미디어

데생을 시작합시다

"데생을 하면 어떤 도움이 돼?" 하고 물어보는 사람이 간혹 있습니다.
확실히 데생은 결과가 눈에 뚜렷이 보이거나 바로 도움이 되지 않을 수도 있습니다.
하지만 데생을 공부하면 사물을 보는 방법이나 생각하는 방법에 크게 영향을 받습니다. 단지 기술을 습득하는 데서 그치지 않습니다.

예를 들어 데생을 통해 '예쁘다', '재밌다' 하고 느끼는 연습을 하고 관찰하는 눈을 키워두면 많은 창작 활동에 도움이 됩니다.
또 생략할 부분과 살릴 부분을 선택하여 다른 사람에게 어떻게 전달할지 고민하는 과정에서 감각을 갈고닦을 수 있으며 상상력을 단련할 수도 있습니다.

데생을 할 때의 동작 하나하나가 저에게는 무척 중요합니다. 예를 들어, 연필을 깎을 때 천천히 심이 나오도록 깎는 과정에서 상당한 위로를 받습니다.
모티브를 잴 때는 숨을 쉬면 손이 흔들리니까 마음을 가라앉히고 잠시 숨을 멈춥니다. 그러면 뇌가 맑아지고 집중하는 감각이 느껴집니다. 큰 선을 그리려고 어깨에서 팔까지 크게 흔들 때는 운동을 하는 것 같습니다.
손의 힘을 조정하여 강약이 있는 선을 긋는 동작은 악기로 리듬을 연주할 때와 닮지 않았나요?

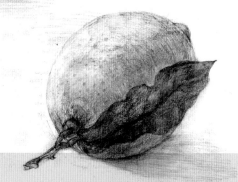

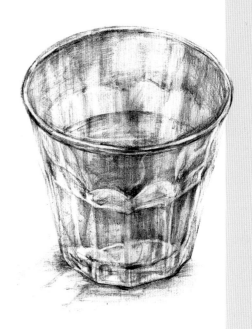

그뿐이 아닙니다. 어딘지 모르게 눈길이 가는 것을 스케치북에 그려서 남겨두면 사진을 찍었을 때보다 훨씬 오래 기억에 선명하게 남습니다.

또 관찰하여 자세히 그려나가면서 알게 되는 매력도 빼놓을 수 없습니다. 데생은 연필로만 그리는 흑백의 세계이지만, 색채를 느끼면서 그리면 색이 보입니다.

그림에는 영 재능이 없는데 잘할 수 있을지 걱정하는 사람도 있을 수 있지만, 괜찮습니다. 꾸준히 연습하면 누구나 잘할 수 있습니다. 다만, 한순간에 잘 그릴 수 있는 사람도 없습니다. 저는 오히려 쉽게 잘하게 되는 쪽이 아깝다고 생각합니다.

그릴 수 없다거나 어렵다는 감각을 버리고 초조해하지 말고 '오늘은 이걸 그렸어!'라는 기쁨을 느껴봅시다. 그리고 스스로 여기까지 달성했다는 만족을 느끼며 다음 걸음을 내딛어봅시다.
아무쪼록 이 책이 조금이라도 도움이 되기를 바랍니다.

오구라 요시코(YOSHI)

이 책의 특징

데생이 더욱 즐거워지도록 이 책에서 주의할 포인트를 정리했습니다.
연습할 때 활용해주세요.

친근한 모티브로 선정

쉽게 접할 수 있는 물건으로 데생의 기본을 연습
할 수 있도록 사과나 달걀 같은 친근한 모티브를
선택했습니다. 그리고 싶을 때 바로 슬쩍 연습할
수 있도록 어려운 석고상이나 특수한 형태는 피하
고 '항상 그릴 수 있고 가볍게 연습할 수 있는 것'
에 중점을 두었습니다. 또 모티브의 특성에 따라
항목을 나누어서 책과 똑같은 모티브를 준비하기
어려울 때는 비슷한 모티브를 골라서 그릴 수 있
게 했습니다.

모티브를
컬러로 게재

실제 눈으로 볼 때 컬러로 보이는 모티브를 데생이
라는 흑백의 세계에 담기란 쉽지 않습니다. 모티브
의 컬러 사진과 흑백 데생 작품을 함께 소개하여
색과 명암이 어떻게 그려져 있는지 실물을 눈으로
볼 때와 마찬가지로 비교할 수 있습니다. 포인트도
표시하여 바로 따라 그리기 쉽게 만들었습니다.

Lesson ①

단순한 형태 — 사과

사과는 단순하지만, 규칙성이 있는 모티브입니다.
사과를 고를 때는 어그러지지 않고 예쁘게 균형이 잡힌 사과를 고릅니다.

모티브 예시

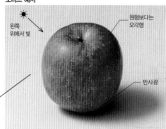

왼쪽
위에서 빛

원형보다는
오각형

반사광

기억해둘 다섯 가지 기본 요소 (26쪽~)의 포인트)

구도　광원　형태　질감

실제 크기보다 약간 크게 그리는 편이 구도를 잡기 쉽습니
다. 그림자를 넣어서 그릴 때는 모티브를 중앙보다 약간 왼쪽
위에 둡니다. 사과는 전체가 빨간색이라 어디서 빛이 오는지
파악하기 어려울 수 있으니 최대한 눈을 가늘게 뜨고 잘 살
펴봅시다. 또 사과의 빨간색은 흑백으로 표현하면 상당히 진
합니다. 빠른 단계에서 B 계열의 연필로 확실하게 색을 더해
질감을 표현합니다. '사과는 동글다'라고 생각하기 쉽지만, 위
에서 보면 사실 오각형의 모서리를 깎아 둥글린 형태에 가
깝습니다. 처음에는 직선으로 면을 크게 나눈다는 느낌으로
그려봅시다(38쪽).

완성 데생

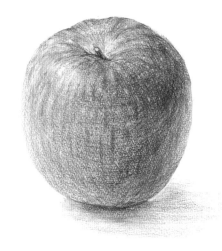

42

기본 요소를 다섯 가지로 설명

데생을 할 때 기억했으면 하는 기본 요소를 다섯 가지로 나눠
서 소개했습니다(26쪽~). 이 다섯 가지는 어떤 모티브를 그
릴 때도 필요한 기본 내용으로, 각 모티브의 페이지에서 이 다
섯 가지 중 특히 무엇에 중점을 두어야 할지에 초점을 맞춰 소
개했습니다. 과정 소개에 아이콘으로 표시해두었으니 확인하
면서 연습해봅시다. 또 같은 아이콘이 있는 모티브의 공통점이
무엇인지 비교해보면 더 재밌을 거예요.

과정을 자세하게
사진으로 소개

데생하는 모습을 뒤에서 지켜보듯이 과정을 따라
가며 친절하게 소개합니다. 또 포인트가 되는
곳은 그림 안에 선을 그려서 금방 파악할 수 있
도록 했습니다.

1 가로세로로 꼭짓점의 위치 관계를 확인합니다. 가로세로 비율을
측정하여 부드러운 B 계열 연필로 밑그림을 그립니다.

point! 밑그림은 아래쪽부터 그리기 시작하면 크게 형태가 틀어지지 않
습니다.

2 연필을 크게 움직이면서 가로세로로 선을 넣습니다. 빨간색은 흑
백으로 표현했을 때 상당히 진한 편이니 초기에 색을 표현해줍
니다.

전문 용어를 피하고
알기 쉬운 단어로

전문 용어는 안다면 뜻이 바로 전달되는 편리한
언어입니다. 하지만 모르면 마치 주문처럼 뭐라고
하는지 알아들을 수 없는 법입니다. 이 책에서는
전문 용어를 모르는 사람도 쉽게 이해할 수 있도
록 최대한 쉬운 단어를 골라서 설명했습니다.

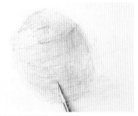

3 티슈로 문질러 부드럽게 만듭니다(22쪽).

point! 티슈 외에 거즈나 손으로 문질러도 좋습니다.

4 그림자는 완성한 후가 아니라 중간부터 그립니다. 바닥과 수평이
되도록 넣습니다.

point! 그림자도 모티브 중 일부라고 생각하고 동시에 그립니다.

일러스트를
풍부하게 실어 알기 쉽게

특히 기초가 되는 '시작하기 전에' 파트에는 일러
스트를 많이 실어서 즐겁고 알기 쉽게 설명했습니
다. 문자와 사진만으로는 알기 어려운 내용도 일러
스트를 보면 쉽게 이해할 수 있을 때가 있습니다.
데생하면서 자주 읽어주세요.

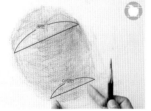

5 면을 따라 색을 칠하듯이 선을 넣습니다.

6 윗변과 아랫변의 길이가 다르다는 점을 인식하며 형태를 확인합
니다.

point! 사과는 원형이라는 개념을 버립시다. 위에서 보면 오각형의 모서리
를 깎아 둥글게 이미지에 가깝습니다.

43

뭉쳐서 그리니까
심이 긴 편이
좋아요.

contents

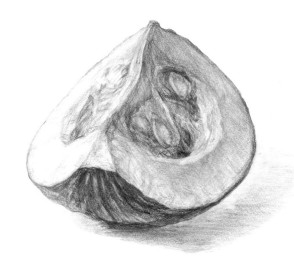

시작하기 전에

도구를 갖춥니다 ——— 12

준비합니다 ——— 14

Part 1 데생의 기본 익히기

도구와 친해집시다 ——— 18

관찰하는 연습을 합시다 ——— 24

기억해둘 다섯 가지 기본 요소 ——— 26

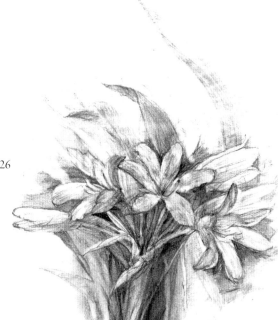

$\mathcal{P}art$ 2 모티브 그리기

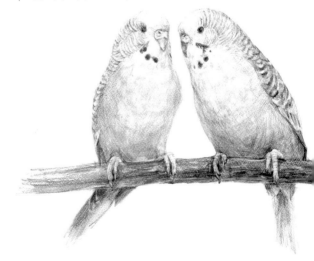

인덱스

이 책에서 데생을 그리는 방법을 소개하는 모티브 일람입니다.

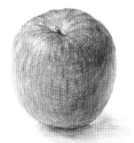
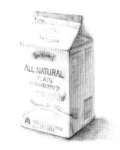
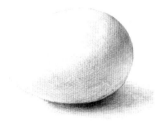
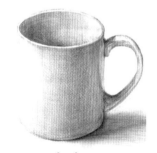
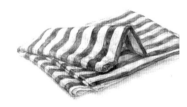
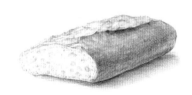
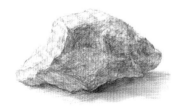
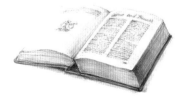
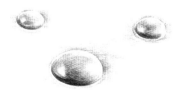

복잡한 형태

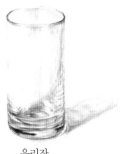

유리잔

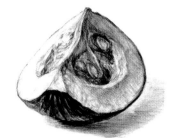

4등분 단호박

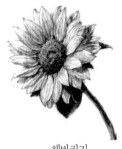

해바라기

인물

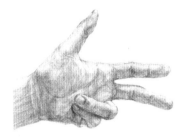

손

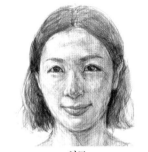

얼굴

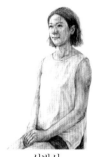

상반신

풍경

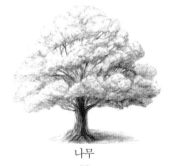

나무

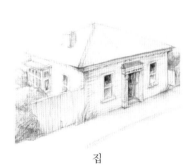

집

동물

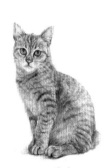

고양이

다양한 소재

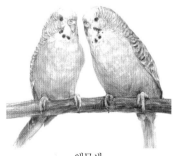

앵무새

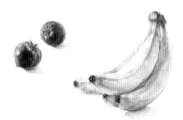

다양한 색

다양한 질감

데생 용어집

1점 투시도법

하나의 소실점을 향해 모이는 선을 사용하여 그리는 기법입니다. 57쪽 참조.

2점 투시도법

소실점 두 개를 사용하여 그리는 기법입니다. 57쪽 참조.

3점 투시도법

소실점 세 개를 사용하여 그리는 기법입니다. 57쪽 참조.

ㄱ

계측봉

모티브를 눈으로 측정할 때 쓰는 가느다란 봉입니다. 이 책에서는 주로 연필을 사용합니다. 30쪽 참조.

고유색

소재가 가지고 있는 본래 색입니다. 빛으로 발생하는 명암이나 그림자와 관계가 없습니다.

골격

관절로 결합한 복수의 뼈와 연골로 구성된 구조입니다. 인물과 동물을 그릴 때 골격을 의식하여 그리면 형태를 잡기 쉽습니다.

공간

물체가 존재하지 않는 빈 부분으로 비어있는 영역입니다. 데생에서 기법을 사용하여 깊이와 입체를 표현하는 공간을 만들어냅니다. 35쪽 참조.

광원

빛이 발생하는 근원입니다. 광원은 태양, 전구 등 다양합니다. 데생에서 광원이 어디인지를 확인하는 일은 중요합니다. 28쪽 참조.

구도(구도 잡기)

모티브를 어느 정도 크기로 화면의 어느 위치에 배치할지 정하는 것입니다. 26쪽 참조.

구조

하나의 물건을 이루는 부분이나 재료의 조합 방법을 말합니다. 또는 조합하여 만들어진 것을 가리킵니다. 인체로 말하면 골격, 근육을 이해하고 중심과 구조를 확실하게 잡는 것이 기초가 됩니다.

그러데이션

명암이나 색의 농담이 단계적으로 변화하는 상태와 기법입니다.

깊이감

사물의 바로 앞쪽에서 안쪽까지의 거리를 말합니다.

꼭짓점

모서리를 잇는 두 개의 직선이 교차하는 점입니다. 다면체에서 3면 이상이 교차하는 점이며 아우트라인의 방향이 바뀌는 지점입니다.

ㄴ

능선

면과 면이 만나 방향을 바꾸는 경계입니다. 면과 능선을 인식하는 일이 데생의 기본이 됩니다. 38쪽 참조.

ㄷ

대각선

다각형에서 이웃하지 않은 두 모서리의 꼭짓점이 만나는 선입니다. 또 다면체에서 같은 평면 위가 아닌 두 개의 꼭짓점을 묶는 선을 말합니다.

덩어리

볼륨, 대상을 한데 묶었을 때를 말합니다.

드로잉

영어로 소묘를 뜻하며, 선으로 그린 그림 또는 그리는 행위를 뜻합니다. 영어 표현에서 데생은 드로잉의 하나입니다. 다만, 일본에서는 크로키를 가리키는 말로 통용되고 있습니다.

디테일

작은 부분의 묘사나 표현을 말합니다. '디테일이 떨어진다'라는 말은 상세한 부분의 특징이 살아 있지 않다는 말입니다.

ㅁ

마스킹 테이프

접착성이 약한, 임시로 붙이는 테이프입니다. 모티브의 위치를 기록할 때 쓰면 편리합니다.

면(을 잡다)

38쪽 참조.

명도

색의 속성 중 하나로 물체의 명암의 정도입니다.

명암

빛과 그림자에 의해 생기는 밝고 어두운 변화로, 연필로 그린 회색의 농담 단계를 말합니다. 데생에서 '명암을 넣는다'는 말은 연필의 농담을 더해가는 것을 말합니다.

모티브

그리는 대상입니다.

밑그림

화면에서 모티브의 위치를 정할 때, 기준으로 삼기 위해 가볍게 그린 선과 표시입니다. 이 책에서 '밑그림을 그린다'는 말은 기준선을 그리고 포인트가 되는 부분의 위치를 표시한다는 뜻입니다.

ㅂ

반사광

물건이 놓인 작업대나 벽에 일단 부딪쳤다가 반사되는 빛입니다. 반사광을 그림으로써 입체감과 공간을 느끼게 표현할 수 있습니다. 28쪽 참조.

방향선

입체의 면으로 표현할 때 그리는 선입니다. 데생에서는 사물이 곡선일 때 많이 사용합니다.

베이스

바탕이 되는 기초, 기본, 토대입니다. 바꾸어 말하면 기본이 되는 가장 아래층입니다.

보조선

구조를 파악하기 쉽도록 그리는 임시 선입니다.

부감

높은 곳에서 내려다보는 것을 뜻합니다. 전체를 위에서 보거나 대상보다 관찰점이 높을 때입니다. ⇔ 앙각

ㅅ

사용 눈

사물을 볼 때 주로 사용하는 눈입니다. 다른 쪽 눈은 초점을 맞추는 형태로 보정하고 있습니다. 주로 사용하는 눈을 알아보려면, 우선 사물 앞에 검지를 세우고 양쪽 눈으로 본 다음에 한쪽 눈씩 감아봅니다. 양쪽 눈으로 볼 때의 검지 위치와 가깝게 보이는 눈이 주로 사용하는 눈입니다.

123

석고상
석고로 만든 입체상입니다. 전체가 흰색으로 명암을 파악하기 쉬워 데생을 배울 때 모티브로 많이 사용합니다. 주로 그리스 조각이나 르네상스 조각 등을 원칙으로 하고 있습니다.

소실점
원근법으로 입체를 그릴 때 깊은 곳에서 최종적으로 교차하는 점입니다. 56쪽 참조.

시점
물건을 보기 위해 시선이 흘러가는 점입니다.

ㅇ

아웃라인
윤곽선을 말합니다. 사물과 공간의 경계를 표현합니다.

아이레벨
보는 사람의 눈높이를 말합니다. 원근법과 투시도법에서 소실점의 높이 등을 가리킵니다. 56쪽 참조.

앙각
대상을 낮은 위치에서 올려다보는 것을 뜻합니다. 대상보다 관찰자, 즉 보는 사람의 눈이 낮은 곳에 있습니다. ⇔ 부감

양감
사물에서 느껴지는 크기와 무게의 이미지입니다. 볼륨이라고도 합니다.

역광
모티브의 뒤쪽에서 비추는 광선입니다.

원근법
3차원 공간을 2차원 평면 위에 회화로 표현하는 방법입니다. 깊이를 그리는 방법으로는 일반적으로 투시도법(57쪽)이 가장 널리 알려져 있습니다.

윤곽
사물과 공간의 경계를 가리킵니다. 아웃라인이라고도 말합니다.

음영과 그림자
음영이란 빛을 차단하여 대상물 안에 생기는 어두운 부분을 말합니다. 그림자란 사물이 빛을 차단하여 광원과 반대쪽에 생기는 어두운 부분을 말합니다. 데생에서 어두운 부분에 따라 용어를 달리 사용하니 주의합시다. 28쪽 참조.

입체감
평면이 아니라 대상의 3차원적 형태, 깊이, 두께 등이 있는 느낌입니다. 입체적인 느낌을 말합니다.

ㅈ

자연광
일반적인 태양 빛을 말합니다.

정중선
좌우대칭이 되는 신체의 중심을 수직으로 지나는 선입니다.

중심선
모티브 자체나 구도의 상하 또는 좌우의 중심이 되는 선입니다.

중심점
모티브 자체나 구도의 상하좌우 중심이 되는 점입니다.

질감
재질이 가진 시각적·촉각적 느낌으로, 표면의 감촉을 말합니다. 34쪽 참조.

ㅊ

채도
색의 선명한 정도를 말합니다. 색이 선명할 때 채도가 높다고 말하고 색이 흐릴 때 채도가 낮다고 말합니다.

초점
데생을 할 때 가장 눈에 띄게 하고 싶은 부분입니다. 주로 시선에서 가장 가까운 장소가 됩니다.

축선
입체물의 중심을 통과하는 선입니다. 과일, 채소 등 모티브의 중심이 되는 부분입니다.

ㅋ

콘트라스트
색 또는 명암의 차이를 말합니다. 명암의 차이가 심한 곳을 하이 콘트라스트라고 말합니다.

크로키
인물, 동물 등 대상물의 특징과 움직임을 잡아서 단시간에 그리는 방법입니다. 주로 선으로 재빠르게 그린 그림 또는 그리는 행위를 말합니다. 114쪽 참조.

ㅌ

터치
미술 도구에 의한 점, 선, 명암을 말합니다. 그림의 전체 인상을 말할 때도 있습니다.

톤
명암과 색에서 명도와 채도에 의한 색의 계열입니다. 색조.

통일감
세부 묘사를 포함하여 전체 구성 요소로서 하나로 통일된 느낌을 말합니다.

ㅍ

퍼스
원근법과 투시도법의 총칭입니다. 퍼스펙티브(perstective)의 약칭으로 깊이감과 관련된 기법 또는 그렇게 그려진 그림을 말합니다. 투시도법에는 1점 투시도법, 2점 투시도법, 3점 투시도법이 있습니다. 데생뿐만 아니라 건축, 애니메이션, 만화, CG 등에서 폭넓게 사용되고 있습니다.

프리핸드
자 등의 도구를 사용하지 않고 그리는 것입니다. 이 책에서는 직선과 원을 프리핸드로 그리는 연습을 합니다.

필압
그릴 때 연필 등의 끝에 들어가는 손의 압력입니다. 데생은 필압의 강약을 통해 폭넓은 표현을 할 수 있습니다.

ㅎ

하이라이트
빛이 닿는 곳으로 가장 밝은 부분입니다.

형태 잡기
선과 면을 덧붙여 그리면서 형태를 대상물에 가깝게 하는 행위를 말합니다.

형태
물건의 형태 또는 조직적으로 짜여 있는 물건의 바깥으로 드러나는 모양을 가리킵니다. 데생에서 형태를 잡는 방법은 30쪽을 참조합니다.

황금비율
기하학에서 말하는 1:1.618로 나타나는 비율입니다. 인간이 가장 안정감을 느끼고 아름답다고 느끼는 균형 잡힌 비율로, 레오나르도 다 빈치의 〈모나리자〉 등 유명한 예술 작품에 많이 사용되었습니다.

도구를 갖춥니다

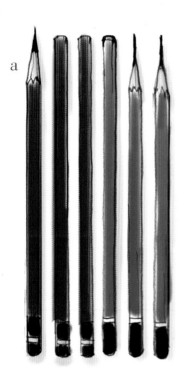

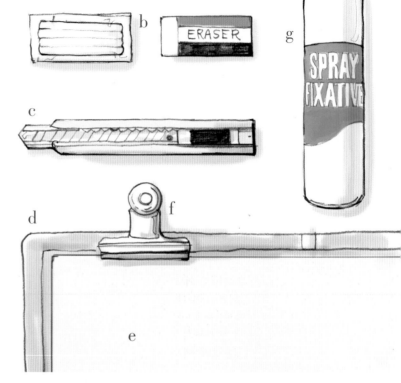

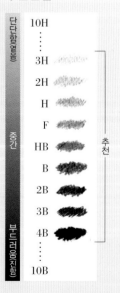

a │ 연필

데생에서 사용하는 대표적인 연필은 '유니, 하이유니', '스테들러', '파버 카스텔' 3종류가 있습니다. 그림을 그리는 사람의 필압과 버릇에 따라 인상도 달라지므로 다양하게 시도해보고 자신에게 맞는 연필을 찾아봅시다.

유니, 하이유니

일본 미쓰비시 연필 주식회사의 연필입니다. 유니의 색은 약간 갈색을 띤 검은색으로 심이 부드러운 편입니다. 자연물이나 인물처럼 부드러운 인상을 주고 싶을 때 좋습니다. 하이유니는 파란색을 띤 검은색으로 심이 단단합니다. 유니보다 심의 밀도가 높고 나무의 질이 좋은 점이 특징입니다.

스테들러

독일 제조사의 연필입니다. 공산품 같은 무기질 모티브와 긴박한 느낌이 있는 작품을 그릴 때 좋습니다. 색은 파란색을 띤 검은색으로 심은 유니보다 단단합니다.

파버 카스텔

독일 제조사의 연필입니다. 심이 단단하여 필압이 강한 사람에게 맞습니다. 약간 다루기 어렵지만, 독특한 색감이 특징입니다.

point! 연필의 농도와 단단함

연필의 단단함은 10H부터 10B까지 22단계가 있습니다. 10H가 가장 옅고 점점 진해집니다. '이렇게 종류가 많나?' 하고 놀랄 수도 있지만, 데생의 세계는 흑과 백만 존재하므로 풍부한 색조를 표현하려면 다양한 연필이 필요합니다. 또 각각 농도에는 그 농도로만 표현할 수 있는 색이 있습니다. 처음에는 어떤 농도가 좋을지 망설이게 되는데, 우선은 3H~4B가 적당합니다. 필요에 따라 종류를 늘려가면 좋습니다.

단단함(옅음)	10H
	⋮
	3H
	2H
	H
	F
중간	HB
	B
	2B
	3B
	4B
부드러움(진함)	⋮
	10B

추천

b | 떡지우개, 플라스틱 지우개

떡지우개(kneaded eraser)는 완전한 고형이 아니라 점토 타입이라서 모양을 바꿀 수 있습니다. 연필 데생에서 떡지우개는 강력한 도구입니다. 다양한 제품이 있는데, 큰 차이는 없습니다. 만약 부드러움, 보통, 단단함으로 나뉘어 있을 때는 부드러움과 보통을 선택합니다. 떡지우개는 섬세한 표현을 하기 쉽고 종이에 상처를 안 낸다는 장점이 있습니다. 플라스틱 지우개는

모서리를 뾰족하게 잘라서 사용하면 또렷하고 날카롭게 표현할 수 있습니다.

c | 커터 칼

주로 연필을 깎을 때 사용합니다. 시판되는 제품이면 아무거나 상관없습니다. 연필심이 나무와 깔끔하게 분리되도록 칼날은 항상 깨끗하게 관리합니다.

d | 화판

도화지를 고정하는 밑판용 두꺼운 종이 화판을 말합니다. 도화지를 넣어 이동하거나 데생을 그릴 때 받침대로 사용합니다. 두꺼운 종이 외에도 나무 합판 등을 사용하기도 합니다.

e | 도화지

보통 도화지라고 부르는 것을 준비합니다. 어느 정도 두께가 있고 표면이 약간 거칠거칠한 종이를 고릅니다. 다만 수채화 용지처럼 요철이 있는 것은 피해야 합니다. 종이가 연필의 움직임을 방해하기 때문입니다. 반대로 켄트지처럼 표면이 매끈매끈하면 선이 미끄러지므로 어느 정도 그리기에 익숙해진 다음에 사용해야 합니다.

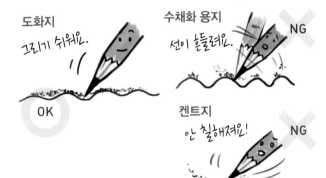

f | 불도그 클립, 압정

화판에 도화지를 고정할 때 사용합니다. 불도그 클립(bulldog clip)은 그림을 그릴 때 도화지가 움직이지 않도록 확실하게 고정해주는 크기로 두 개를 준비하면 편리합니다. 종이에 구멍이 생겨도 괜찮다면 압정을 써도 됩니다.

g | 정착액

연필과 목탄 등 가루를 정착시키는 스프레이입니다. 데생 작품을 깨끗하게 보관할 수 있습니다. 모처럼 그린 데생 작품이 문질러져 번진다면 상당히 슬플 것입니다. 마음에 든 작품은 완성 후에 꼭 정착액을 뿌리도록 합니다.

있으면 편리한 도구

찰필, 안 쓰는 천, 티슈

세 가지 모두 명암을 넣은 부분을 흐릿하게 눌러줄 때 문질러서 사용합니다. 더러워져도 상관없다면 손을 써도 괜찮습니다.

구도기

모티브의 형태와 구도를 정할 때 도움이 됩니다. 편리한 도구이지만, 너무 의존하면 공간 이미지 연습이 안 됩니다. 도무지 구도가 잡히지 않을 때 사용하면 좋습니다.

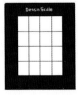

이젤

책상에서 데생할 때는 그다지 필요하지 않습니다. 하지만 대형 모티브나 야외에서 작업할 때 사용하면 도화지를 고정할 수 있어 무척 편리합니다. 휴대하기 좋게 접을 수 있는 타입도 있습니다.

준비합니다

우선 도구를 쓰기 편한
상태로 만듭니다

운동을 시작하기 전에 준비 운동을 하듯이 데생도 처음에 제대로 준비하는 것이 중요
합니다. 모티브를 좋은 상태로 만들거나 몸을 익숙하게 하여 그리면 더욱 원활하게 그
림을 그릴 수 있습니다. 준비 운동을 하는 기분으로 먼저 도구의 특성을 이해하고 준비
합시다.

연필을 깎습니다

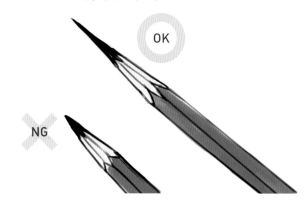

OK

NG

연필은 반드시 커터 칼로 깎습니다

데생 연필은 꼭 커터 칼을 사용하여 손으로 깎습니다.
연필깎이는 사용하지 않습니다. 심과 나무를 글씨 쓸 때
보다 길게 깎고 심을 가늘고 뾰족하게 만들기 위해서입
니다. 이렇게 깎으려면 직접 손으로 깎으면서 조절하는
방법밖에 없습니다. 연필을 손으로 깎음으로써 연필을
눕혀서 그리거나 연필을 세워 섬세한 선을 몇 번이고 그
리는 데생 특유의 움직임에 맞는 연필을 만들 수 있습
니다.

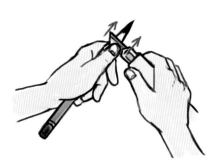

1

깎을 때 왼손으로 연필을 잡고 오
른손으로 커터 칼을 잡습니다. 커
터 칼은 되도록 흔들리지 않게 왼
손 엄지손가락으로 고정합니다. 왼
손 엄지손가락으로 커터 칼을 누
르듯이 깎습니다. 왼손잡이는 반
대로 합니다.

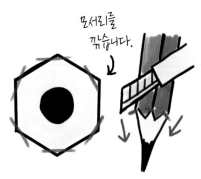

모서리를
깎습니다.

2

왼손으로 연필을 회전하면서 육각
형의 모서리를 깎습니다. 한번 전
체적으로 돌려가며 깎은 후 다시
모서리가 생긴 나무 부분을 깎습
니다. 마무리로 커터 칼을 심에 세
우고 잘게 비비듯이 심을 뾰족하
게 깎습니다.

point
!

잘 깎는 요령

깎을 때 힘을 지나치게 넣거나 칼날의 각도
를 바꾸거나 하면 연필의 나무 부분이 울
퉁불퉁해지고 그릴 때 종이에 상처를 낼 수
있습니다. 연필을 깎는 작업이 귀찮게 느껴
질지도 모르지만, 연필을 잘 깎으면 무척
그리기 쉬워집니다. 초조해하지 말고 충분
히 시간을 들여 되도록 예쁘게 깎아봅시다.

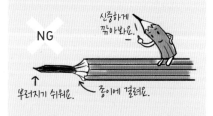

신중하게
깎아봐요!

NG

부러지기 쉬워요. 종이에 걸려요.

연필심을 너무 많이 나오게 하면 부러지기
쉽습니다. 또 나무 부분을 거칠게 깎으면
종이에 긁히니 주의합니다. 연필심은 확실
하게 뾰족하게 갈아둡니다.

떡지우개를 활용합니다

떡지우개는 '흰색 색연필'

떡지우개는 부드럽고 자유롭게 형태를 바꿀 수 있어 데생 세계에서는 지우개로서의 역할뿐만 아니라 '흰색 색연필'로도 사용됩니다. 데생은 몇 번씩 그리거나 지우면서 완성해가기 마련입니다. 떡지우개를 사용할 때는 지운다는 느낌보다 하얗게 그린다고 생각하는 것이 중요합니다. 이러한 개념을 가지고 사용하면 작업의 폭이 넓어집니다.

딱 좋은 크기로 자릅니다

떡지우개를 봉지에서 꺼내면 아래 일러스트 정도 크기(손에 쥐기 쉬운 정도)로 잘라 놓습니다. 너무 작으면 지울 때 흐물흐물해져서 지우기 어렵고, 너무 크면 섬세한 부분을 날카롭게 살리기 어려워 그릴 때 손이 피곤해집니다. 적당한 크기로 조절합니다.

손으로 잡기 쉬운 정도로

주물러서 부드럽게

떡지우개는 사용하기 좋도록 미리 주무르거나 데워서 부드럽게 만들어 사용합니다. 그릴 때 연필을 쥐지 않는 손에 항상 들고 대충 주물러놓습니다. 필요할 때 바로 사용할 수 있도록 준비해둡니다.

주물러둔다.

도화지의 앞뒤를 확인합니다

앞면과 뒷면을 반드시 확인합니다

도화지에는 앞뒤가 있습니다. 손가락으로 만져서 울퉁불퉁하고 약간 요철이 있는 쪽이 앞입니다. 앞면의 울퉁불퉁한 부분에 연필 가루가 들어가서 색이 나옵니다. 뒷면은 반질반질해서 연필이 잘 칠해지지 않아 흐릿한 그림이 되기 쉽습니다. 익숙하지 않을 때는 헷갈릴 수 있으니 다른 사람에게 종이를 만져 보게 하여 의견을 들어보는 것도 방법입니다.

도화지의 단면

만져 보아요.

앞

뒤

앞
손가락으로 만지면
거칠거칠한 느낌입니다.

뒤
손가락으로 만지면
만질만질합니다.

15

바른 자세로 앉습니다

시점을 일정하게 유지합니다

데생을 할 때 항상 같은 시점을 유지하는 것이 중요합니다. 구부정한 자세로 그리거나 턱을 괴거나 하면 시점이 흔들립니다. 어디를 시점으로 했는지 헷갈리게 되니 주의합니다.

이젤을 사용하여 그립니다

이젤은 모티브에 대하여 45도 안쪽의 각도에 두어 자신의 몸과 모티브가 정면으로 보이도록 합니다. 모티브 앞에 이젤을 두면 이젤이 방해되어 모티브를 훔쳐보지 않으면 안 됩니다. 또 주로 사용하는 손 쪽에 모티브를 두면 시선이 움직이게 됩니다. 모티브와 종이와 눈의 움직임을 최단거리로 유지합니다.

 point ! 데생은 눈, 손, 뇌를 동시에 사용하여 진지하게 그리기 때문에 상당한 체력이 듭니다. 1시간 작업하면 반드시 10분은 휴식을 취합니다. 적당히 쉬는 것이 데생을 잘하게 되는 지름길입니다.

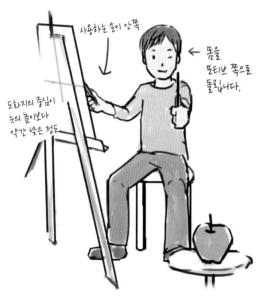

사용하는 눈이 안쪽

← 몸을 모티브 쪽으로 돌립니다.

도화지의 중심이 눈의 높이보다 약간 낮은 정도

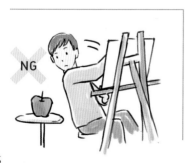

NG

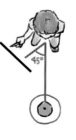

45°

테이블 위에서 모티브를 그립니다

우선 책상에서 의자를 떼고 앉아서 등을 곧게 폅니다. 얼굴은 지나치게 도화지에 가깝지 않도록 하고 시선은 도화지와 직각이 되도록 유지합니다.

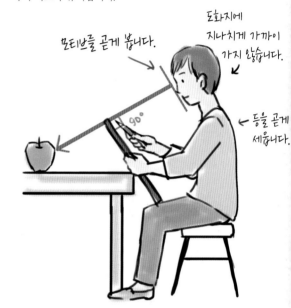

도화지에 지나치게 가까이 가지 않습니다.

모티브를 곧게 봅니다.

90°

← 등을 곧게 세웁니다.

point !

모티브는 정면에

모티브를 기울여두지 말고 정면에서 보이는 위치에 놓습니다. 연필, 지우개 등 문구류는 사용하는 손과 가까이 두면 편리합니다.

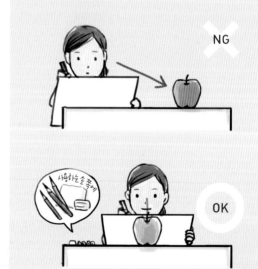

NG

사용하는 손 쪽에

OK

Part 1

데생의 기본 익히기

데생을 할 때
꼭 기억해두기 바라는 기초를
꾹꾹 응축하여 정리했습니다.

도구와 친해집시다

데생에 사용하는
도구의 특성을
파악합니다

예를 들어 새로운 친구가 생겼을 때 그 사람을 잘 모르는 동안에는 친한 친구라고 말하기 어려울 것입니다. 도구도 마찬가지입니다. "이 도구를 써서 뭘 할 수 있지?", "어떤 게 장점이지?" 등등 도구를 사용하는 바른 방법을 알고 장점을 100% 끌어내야 합니다. 이렇게 도구와 친해지는 길이 바로 그림을 잘 그리는 지름길입니다.

연필을 잡습니다

기본적인 쥐는 방법

손에 힘을 많이 넣지 않고 옆으로 눕히듯이 연필을 잡습니다. 손가락은 엄지, 검지, 중지 세 손가락만 사용합니다. 이런 방법으로 연필을 쥐면 크고 넓게 사용할 수 있습니다.

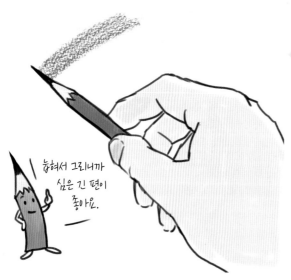

눕혀서 그리니까 심은 긴 편이 좋아요.

point !

팔은 어깨부터 움직이면 그리기 편합니다

어깨부터 팔을 움직이면서 그리도록 신경 씁니다. 탁구를 칠 때처럼 팔을 크게 휘두르는 느낌입니다. 초보자는 글자를 쓰듯이 손목만 움직이기 쉬운데 손목만 사용하면 큰 선을 그리기 어렵고 또 선이 휘기 쉽습니다.

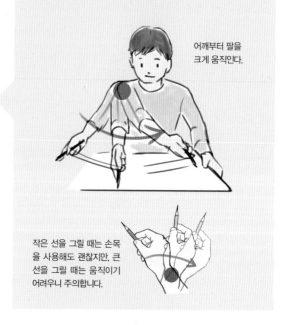

어깨부터 팔을
크게 움직인다.

작은 선을 그릴 때는 손목을 사용해도 괜찮지만, 큰 선을 그릴 때는 움직이기 어려우니 주의합니다.

디테일한 부분을 그릴 때 쥐는 방법

자세하게 그리고 싶을 때나 힘을 강하게 주고 싶을 때는 평소 연필을 쥘 때처럼 세워서 잡습니다. 그리려는 장면에 따라 구분해서 사용합니다.

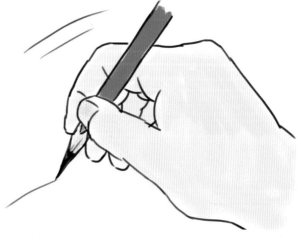

뇌, 손, 연필이 하나가 되는 연습

선을 그리는 연습입니다. 팔을 크게 휘두를 수 있도록 커다란 종이와 2B 정도의
부드러운 연필을 준비합니다. 다양한 선을 그려봅시다.

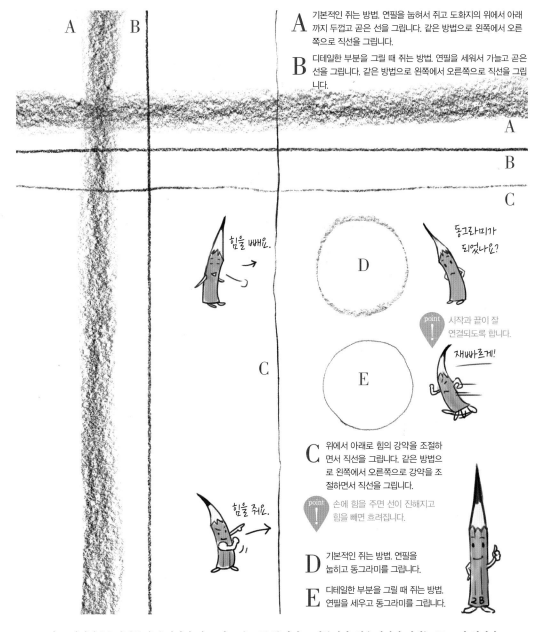

A 기본적인 쥐는 방법. 연필을 눕혀서 쥐고 도화지의 위에서 아래
까지 두껍고 곧은 선을 그립니다. 같은 방법으로 왼쪽에서 오른
쪽으로 직선을 그립니다.

B 디테일한 부분을 그릴 때 쥐는 방법. 연필을 세워서 가늘고 곧은
선을 그립니다. 같은 방법으로 왼쪽에서 오른쪽으로 직선을 그립
니다.

힘을 빼요.

동그라미가
되었나요?

point 시작과 끝이 잘
연결되도록 합니다.

재빠르게!

C 위에서 아래로 힘의 강약을 조절하
면서 직선을 그립니다. 같은 방법으
로 왼쪽에서 오른쪽으로 강약을 조
절하면서 직선을 그립니다.

point 손에 힘을 주면 선이 진해지고
힘을 빼면 흐려집니다.

힘을 줘요.

D 기본적인 쥐는 방법. 연필을
눕히고 동그라미를 그립니다.

E 디테일한 부분을 그릴 때 쥐는 방법.
연필을 세우고 동그라미를 그립니다.

잘 그려졌나요? 어깨부터 움직이며 어느 정도 속도를 붙여서 그려봅시다. 익숙해지기 전에는 곧고 긴 선이나
예쁜 동그라미를 그리기 어렵답니다. 몇 번이고 반복해서 마음에 드는 선을 그릴 때까지 연습합시다. 도화지
가 선으로 가득 차도 괜찮습니다. 수많은 연습을 반복하면 할수록 점점 뇌와 손과 연필이 하나가 되어 친해
집니다.

그러데이션 팔레트를 만듭니다

검은색으로 단계 변화를 만드는 연습

데생은 모든 색조를 흑백으로 표현하기 때문에 그러데이션을 표현하는 기술이 무척 중요합니다. '명암표'라고도 부르는 그러데이션 팔레트를 만들어보면 연필이 가진 다양한 검은색을 잘 알 수 있습니다. 도화지에 2cm 정도 크기로 일곱 개의 칸을 만들고 연필로 다양한 농도의 그러데이션을 그려봅니다.

2B만 사용

심이 부드러우니 지나치게 진해지지 않도록 합니다.

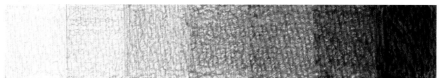

부드러워서 금방 진해져요!

H만 사용

이번에는 심이 단단하여 진한 색이 잘 안 나옵니다.

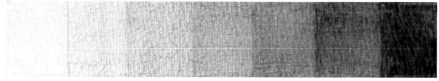

딱딱해서 좀처럼 진하게 안 돼요!

다양한 연필을 사용

진한 부분은 B 계열 연필을 사용하고 옅은 부분은 H 계열을 사용하면 좋습니다.

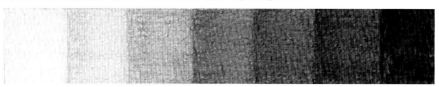

다양하게 사용하면 편리하죠!

point!

조금 시간을 두고 다시 해봅시다

전체적으로 한번 그렸다면 약간 시간을 두고 다시 해봅니다. 비교해보고 만족할 만한 그러데이션 팔레트를 만들어봅니다. 앞으로 데생을 하다 그러데이션이 부족하다고 느낄 때는 이 팔레트(명암표)를 다시 한번 봅니다. 그러면 '이 단계의 색감이 부족했구나' 하고 깨달을 것입니다.

그러데이션 연습 용지

일곱 칸짜리 사각형을 그린 용지를 준비했습니다.
이 페이지를 복사해서 다양한 농도의 연필로 그려봅시다.

일곱 칸을 완성하면 열 칸도 해봐요!

연필로 채도를 표현합니다

채도는 연필 가루가 올라간 정도로 결정됩니다

채도란 색채의 선명한 정도를 말합니다. 연필 데생으로 채도를 표현한다고 말하면
검은색 하나로 어떻게 표현할지 상상하기 어려울지도 모릅니다. 연필 데생에서 채도
는 연필 가루를 종이에 얼마나 올리는지로 표현합니다.

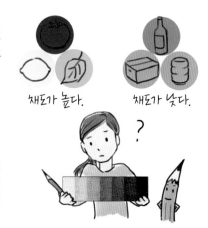

B 계열 연필로 그려봅니다

B 계열의 진한 연필을 옆으로 눕히고 도화지에 선을 대충대충 그립니다. 비슷하게
하나 더 만든 후에 문질러봅니다. 같은 연필로 똑같이 그렸는데 문지른 쪽 검은색이
조금 흐려진 느낌이 들지 않나요? 도화지의 옴폭한 부분에 연필 가루가 들어가서
시각적으로 색이 흐릿하게 보입니다.

짙은 연필로 그린 것

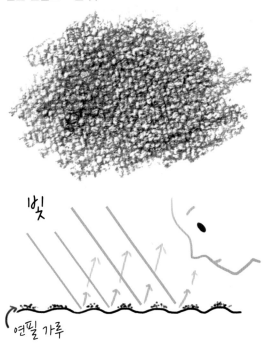

연필 가루가 옴폭한 부분에 들어가지 않습니다.
콘트라스트로 선명하게 보입니다.

짙은 연필로 그린 후 문지른 것

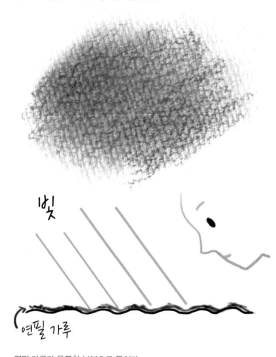

연필 가루가 옴폭한 부분으로 들어가
흐릿하게 보입니다.

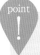

날선을 남겨두면 채도가 올라갑니다

왼쪽 위 예시처럼 문지르지 않은 선은 채도가 높아 보입
니다. 우리는 이러한 선을 날생선을 부를 때처럼 날선이
고 부르기도 합니다. 연필 데생에서는 이러한 선 기법으
로 채도와 깊이를 표현합니다.

떡지우개를 사용해봅니다

떡지우개로 표현의 폭을 넓힙니다

지금까지 충분히 준비 운동을 했다면 떡지우개가 딱 좋게 부드러워졌을 겁니다. 떡지우개는 연필만큼 중요한 도구입니다. 떡지우개의 특성을 잘 파악하여 더욱 친하게 지내봅시다. 먼저 기본 사용 방법을 소개할 예정이니 B 계열 연필로 도화지를 진하게 채워봅시다.

가늘고 길게 사용합니다

떡지우개를 오른쪽 그림처럼 가늘고 길게 만들어서 동그라미를 그려봅니다. 그야말로 '흰색 연필'처럼 사용합니다. 떡지우개는 지나치게 크거나 작으면 그리기 힘들고 힘을 많이 주거나 약하게 줘도 사용하기 어렵습니다. 적절한 힘의 정도를 손에 익혀봅시다. 컵의 가장자리 등 연필로는 표현하기 힘든 부분에 자연스러운 콘트라스트를 주고 싶을 때 떡지우개를 가늘고 길게 만들어 사용합니다.

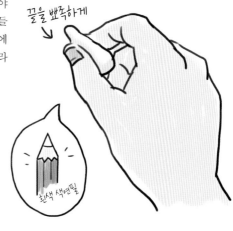

끝을 뾰족하게

흰색 색연필

평붓처럼 납작하게 사용합니다

이번에는 떡지우개를 평붓처럼 납작한 사각형으로 만들어봅니다. 힘을 조금 빼고 넓은 범위를 하얗게 지워봅시다. 크고 밝은 부분을 표현하고 싶을 때 평붓처럼 사용하면 편리합니다.

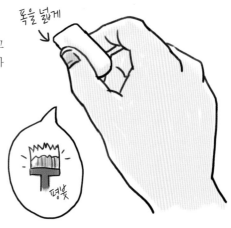

폭을 넓게

평붓

떡지우개를 연필처럼 사용해요.

기타 방법

색을 칠한 부분을 눌러서 연필 가루를 떼어내거나 두드려서 부드러운 질감을 표현하는 등 떡지우개로만 할 수 있는 표현도 많습니다. 연필과 떡지우개는 연필 데생에서 중요한 명콤비입니다. 사용 방법을 완전히 자신의 것으로 만들어봅시다.

관찰하는 연습을 합시다

**그저
보는 게 아니라
인식합니다**

그림을 배운 경험이 있다면 "모티브를 잘 관찰하세요."라는 말을 들은 적이 있을 겁니다. 관찰하는 일에 좀처럼 익숙하지 않다고 느낀다면 시험 삼아 15초간 모티브를 지켜봅시다. 혹시 15초가 길게 느껴진다면 그저 '보고 있기' 때문으로 '관찰'하지 않아서입니다. 관찰이란 대상을 꼼꼼하게 본다는 행위 외에도 인식하는 과정이 중요합니다. 관찰력을 몸에 익히고 싶다면 다음 여섯 가지를 실천해봅시다.

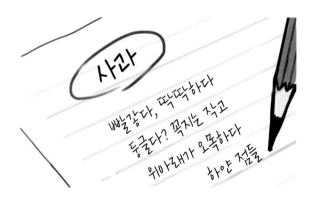

특징을 써보기

우선 준비운동입니다. 꼭 해야 하는 과정은 아니지만, 재미 삼아 한번 해봅시다. 모티브를 정면에 두고 인상이나 감상을 떠오르는 대로 모두 적어봅시다. 예를 들어 사과라면, 빨갛다, 둥글다, 꼭지가 달려 있다. 꼭지 부분은 옴폭하다 같은 식입니다. 경찰관이 범인을 색출하는 장면을 상상하면서 자세히 적어봅시다.

360도에서 보기

모티브를 다양한 각도에서 봅니다. 예를 들어 점토로 동상을 만들 때 다양한 각도에서 보지 않으면 만들기 어려울 것입니다. 데생도 마찬가지입니다. 사물의 구조를 이해해야 그리기도 쉽습니다.

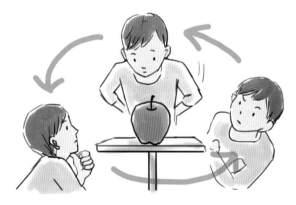

눈을 감고 만져보기

이번에는 눈을 감고 모티브를 만져봅니다. '흠, 여기가 조금 오목하네.', '여기는 조금 부드러워.' 등등. 눈으로 볼 때는 미처 깨닫지 못한 점을 발견할 수 있습니다. 또 만지면서 어떤 형태인지 머릿속으로 그려봅시다.

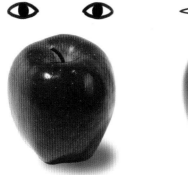
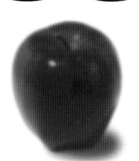

눈을 가늘게 뜨고 보기

최대한 눈을 가늘게 뜨고 모티브를 봅니다. 모티브가 흐릿한 실루엣으로 보일 때까지 도전해봅니다. 똑바로 볼 때보다 여분의 정보를 생략해서 빛과 그림자가 쉽게 보입니다. 또 모티브를 지나치게 자잘하게 쪼개어 보지 않고 한 덩어리로서 생각할 수 있어 도움이 됩니다. 눈을 가늘게 뜨고 보는 방법은 실제로 그림을 그릴 때 자주 사용하니 꼭 습관으로 만듭니다.

여백의 형태 보기

오른쪽의 '루빈의 술잔'은 시점을 바꾸면 두 가지 그림이 보이는 트릭 아트입니다. 우리가 그릴 모티브도 틀에 넣는다고 상상하며 공간의 형태를 의식하면서 봅니다. 위 예시처럼 눈을 가늘게 뜨고 보면 잘 보입니다. 예를 들어 사과라면 맨 오른쪽 그림과 같은 형태가 됩니다. 익숙해지기 전에는 예시처럼 보일 때까지 조금 시간이 걸릴 수도 있습니다. 공간을 파악할 때 사용하는 방법이며, 그림을 그리는 중간중간 확인할 때도 자주 사용합니다.

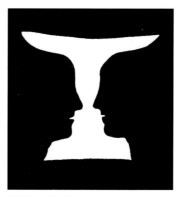

'루빈의 술잔'은 검은 부분만 보면 마주 보는 두 사람이 보이고 흰색 부분만 보면 술잔이 보입니다. 두 가지 그림을 볼 수 있습니다.

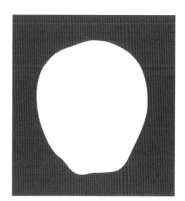

사과가 아니라 나머지 공간의 형태를 봅니다.

언어로 전달하기

마지막으로 모티브로 스무고개를 해봅니다. 우선 처음에 적은 종이에서 다섯 가지 특징을 고릅니다. 다른 사람에게 다섯 가지 특징을 말해주고 모티브가 무엇인지 맞히게 합니다. 다섯 가지를 전부 말해도 맞히지 못하면 답을 맞힐 때까지 특징을 추가해도 좋습니다. 다음으로 처음에 자신이 뽑았던 다섯 가지 특징을 그림으로 표현할 수 있도록 해봅시다. 예를 들어 모

티브가 레몬이라면 '노란색', '럭비공 모양', '벽돌처럼 단단하지는 않지만, 솜처럼 부드럽지 않다', '표면이 거칠다' 등이 있습니다. 이제 관찰력이 좀 생겼나요?
데생이란 모티브의 인상을 바르게 포착하여 도화지로 전달하는 것입니다. 언어로는 좀처럼 전달하기 어려운 인상을 작품으로 보여주어 연상하도록 만들 수 있습니다.

기억해둘 다섯 가지 기본 요소

기본을 배워서
본질에 가까이
가기

데생에 확고한 규칙은 없지만, 중요한 기본 요소를 의식함으로써 더욱 생생한 이미지를 전달할 수 있습니다. 대표적인 다섯 가지 기본 요소로 구도, 광원, 형태, 질감, 공간을 설명하겠습니다. 데생의 기본이니 확실하게 익혀둡시다.

1 구도

구도란 꼭 필요한 것

'구도를 잡는다'는 말은 모티브를 도화지의 어디에 어느 정도 크기로 배치할지를 말합니다. 구도가 좋으니까 이 그림은 좋다고 말할 때는 많지 않지만, 구도가 좋지 않아서 매력이 떨어진다는 말은 제법 합니다. 한마디로 데생에 있어 구도란 무척 중요한 기본 요소입니다.

구도를 잡을 때 가장 간단한 방법은 손가락으로 사각형을 만들어서 보는 것입니다.

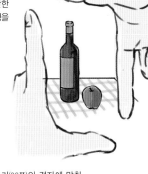

구도기(36쪽)의 격자에 맞춰 대상의 위치를 측정해도 좋습니다.

균형을 생각합니다

구도에는 절대적인 규칙은 없지만, 화면 안에 모티브가 균형에 맞게 들어가야 합니다. 아래처럼 균형이 나쁜 예시 그림을 보면 어딘가 불안한 느낌이 들 것입니다. 이러한 감각은 인간이 느끼는 공통 감각입니다.

NG

너무 작다.

너무 크다.

한쪽으로 쏠렸다.

모티브가 잘렸다.

모티브를 중심으로

모티브는 그림의 주인공입니다. 주인공이 가장 멋있어 보이도록 배치합니다. 사과처럼 작은 모티브는 실물보다 조금 크게 그리는 편이 구도 면에서 가장 좋습니다.

OK

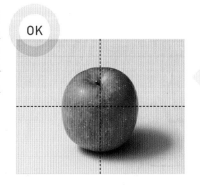

point !

그림자를 포함하여 가운데

모티브가 하나일 때는 그림자를 포함해서 화면 가운데에 오도록 합니다. 그림자를 뺀 모티브를 정중앙보다 조금 왼쪽 위에 배치하면 작품에 안정감이 생깁니다. 다만, 공간에 의미를 부여하려고 의도적으로 여백을 남기는 경우는 예외입니다.

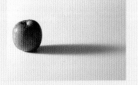

모티브가 여럿일 때

일반적으로, 삼각형이나 사다리꼴을 떠올리며 배치하면 균형을 잡기 쉽습니다. 다만 삼각형이라고 해도 정삼각형은 정적인 느낌이 강하여 움직임이 나오기 어려우니 각 변을 길게 변형해서 배치합니다. 삼각형의 아랫변을 길게 하면 그림의 중심이 내려가서 안정감이 느껴집니다.

병처럼 길쭉한 모티브는 가운데 쪽으로 배치합니다. 다만 한가운데는 피합니다.

색이 짙은 모티브를 화면 아래에 배치하면 안정감이 생깁니다.

화면에 들어가지 않을 때

석고상 같은 모티브는 크기와 볼륨을 표현하려고 일부러 약간 자르기도 합니다. 이때 머리를 조금 자르고 아래쪽이 다 들어가도록 하면 볼륨도 느껴지고 구도도 안정됩니다.

유명한 작품을 보면서 공부합니다

거장의 그림과 황금비(보기에 아름답다고 느끼는 구도)를 응용한 작품 등 구도를 참고할 만한 작품이 많습니다. 몇 가지 패턴으로 드로잉 하면서 다양한 구도를 시험해보고 마음에 드는 배치 구도를 찾아봅시다.

위는 조금 자른다

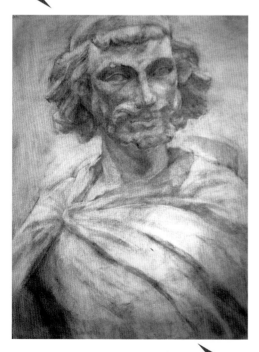

아래가 다 들어가면 OK

> **point !**
>
> ### 시선의 흐름을 의식합니다
>
> 사람의 눈은 생리적으로 왼쪽 위에서 오른쪽 아래로 흐르게 되어 있습니다. 이를 이용하여 왼쪽 위는 조금 작고 밝은 모티브를 두고 오른쪽 아래 시선이 머무는 곳에 중심 모티브를 두면 그림 안에 자연스러운 흐름이 생깁니다. 반대로 왼쪽에 갑자기 커다란 모티브를 두거나 존재감이 강한 모티브를 두면 생리적으로 갑갑하게 느낄 수 있습니다.

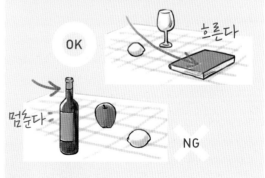

OK 흐른다

멈춘다 NG

중요!

그리기 시작하면 구도를 바꾸기 어려우니 처음에 시간을 들여서 확실하게 정해요!

2 광원

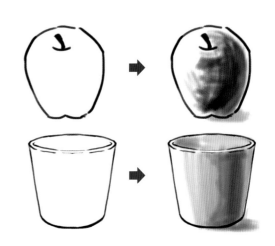

빛과 그림자를 더해 입체적으로

'빛 광(光)'과 '근원 원(源)'을 써서 광원이라고 하는데, 의미 그대로 빛이 오는 곳을 말합니다. 데생은 빛과 빛으로 발생하는 그림자를 모티브에 표현함으로써 평면 도화지를 입체적으로 보이도록 할 수 있습니다.

구체에 닿는 빛과 음영

구체에서 빛은 금방 알 수 있지만, 어두운 부분은 세 가지로 구분됩니다. 음영, 반사광, 그림자입니다. 음영은 물건 중에 빛이 닿지 않는 어두운 부분이고, 그림자는 사물이 빛을 차단함으로써 광원과 반대쪽 지면에 생기는 부분을 말합니다. 반사광은 빛이 지면에 반사되어 음영 안에서 조금 밝게 보이는 부분입니다.

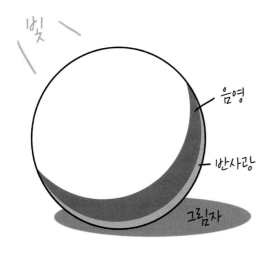

원기둥에 닿는 빛과 음영

원기둥도 빛으로 생기는 음영 안에 반사광이 존재합니다. 데생은 빛을 표현함과 동시에 어두운 부분의 차이를 표현함으로써, 특히 반사광을 넣느냐 넣지 않느냐로 생생함이 완전히 달라집니다. 초보일 때 음영은 어두운 부분이라는 생각에 빠져 반사광을 잘 보지 못하는 경향이 있으니 신경 써서 관찰해야 합니다.

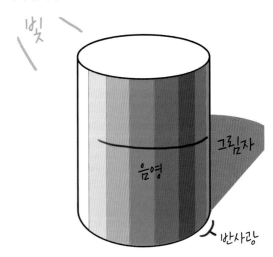

point
!

반사광을 잊지 않습니다

반사광을 넣지 않으면 부조처럼 보이기도 합니다. 다만 반사광은 어디까지나 음영 안에서 빛이 반사하는 부분이므로 지나치게 밝게 표현하지 않도록 주의합니다.

직육면체에 닿는 빛과 음영

직육면체는 빛이 닿는 양에 따라 면의 농도가 각각 달라집니다. 예를 들어 빛이 바로 앞 왼쪽 위에서 들어오면 모티브의 윗면이 가장 밝고 왼쪽 옆면이 중간이고 오른쪽 옆면이 가장 어두워집니다. 그리고 오른쪽 옆면에서 뒤쪽을 향해 바닥에 그림자가 생깁니다. 또 음영 안에도 섬세한 그러데이션이 생깁니다.

이처럼 빛과 음영은 떼려야 뗄 수 없는 사이입니다.

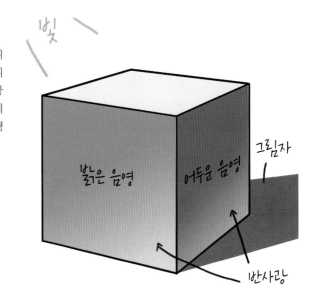

다양한 모티브에 응용

단순한 형태의 광원과 구조 관계를 이해하면 다양한 모티브에 응용할 수 있습니다. 그래서 미대 입시를 준비하는 학생은 초기 단계에서 반드시 데생을 배웁니다. 그만큼 중요하니 우리도 모티브를 그리면서 머릿속에 넣어봅시다.

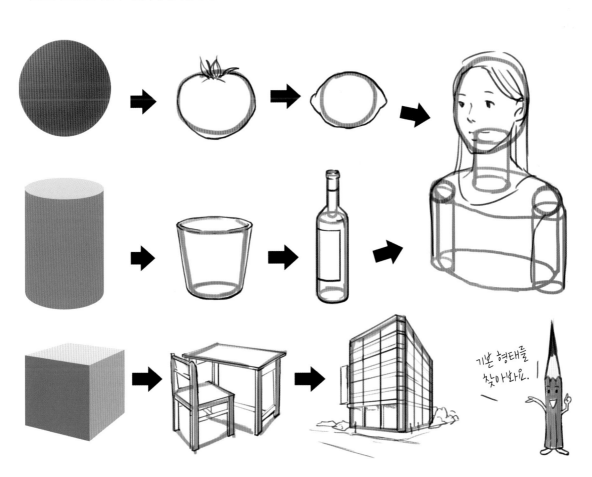

29

3 형태

눈과 뇌를 연결하는 것이 중요

데생을 배울 때 처음으로 느끼는 장벽은 형태를 잡는 어려움일 것입니다. 이는 당연한 과정으로 처음부터 정확하게 그릴 수 있는 사람은 없습니다. 자전거 타는 법을 처음 배울 때를 떠올려봅시다. 처음에는 어색해도 반복해서 연습하다 보면 어느 순간 탈 수 있게 됩니다. 그와 마찬가지로 그리다 보면 요령을 익히게 되고 자연스럽게 형태를 잡을 수 있게 됩니다. 눈과 뇌를 연결하는 연습을 하기 때문입니다.

화가가 이런 자세로 그림을 그리는 것은 유명합니다. 바로 형태를 잡는 자세입니다. 연필이나 계측봉을 사용합니다.

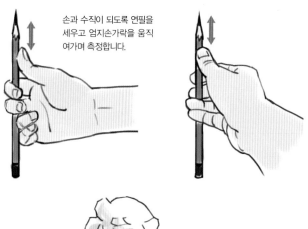

손과 수직이 되도록 연필을 세우고 엄지손가락을 움직여가며 측정합니다.

바른 측정 방법을 마스터합니다

대략 구도를 정했다면, 모티브가 정면으로 보이는 위치에 앉아서 등을 곧게 폅니다. 팔은 앞으로 쭉 뻗고 연필은 팔과 90°를 유지합니다. 이때 팔꿈치가 구부러지지 않도록 주의합니다. 측정할 때는 어깨를 축으로 팔을 움직이면서 팔꿈치가 굽지 않도록 주의합니다. 모티브와의 거리는 일정하게 유지하고 한쪽 눈으로 측정합니다.

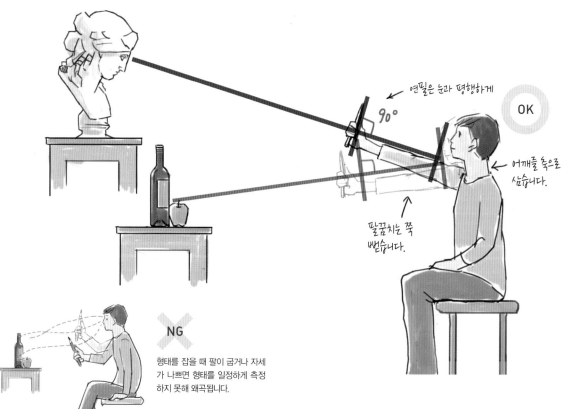

연필은 눈과 평행하게

90°

OK

어깨를 축으로 삼습니다.

팔꿈치는 쭉 뻗습니다.

NG

형태를 잡을 때 팔이 굽거나 자세가 나쁘면 형태를 일정하게 측정하지 못해 왜곡됩니다.

가로세로를 비교합니다

1
세로 길이를 측정합니다

사과를 예시로 측정해봅시다. 우선 사과 위로 연필을 겹쳐 들고 연필 끝을 사과의 가장 윗부분에 맞춥니다. 그리고 엄지손가락 끝을 사과의 가장 아래에 맞춥니다. 이로써 사과의 세로 길이를 알 수 있습니다.

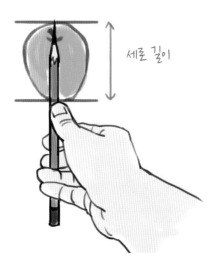

2
가로와 세로의 길이를 비교합니다

이어서 팔을 굽히지 않고 손목을 90°만큼 왼쪽으로 비틀어 아까와 같은 방법으로 연필 끝을 사과의 왼쪽 끝에 맞춥니다. 이렇게 하면 사과의 가로 길이와 세로 길이를 비교할 수 있습니다. 왼손잡이는 반대로 합니다.

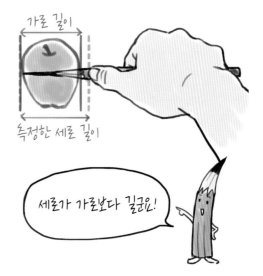

세로가 가로보다 길군요!

모티브를 측정합니다

1
모티브 전체가 쏙 들어가는 사각형을 상상해봅시다. 좌우 꼭짓점과 상하 꼭짓점을 가로세로로 늘이면 그림처럼 빨간색 사각형이 만들어집니다.

 point ! 한마디로 이 사각형이 도화지 안에 깔끔하게 들어가면 OK!

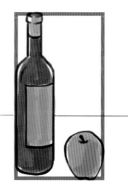

2
모티브 전체에서 세로로 가장 긴 곳 (A)과 가로로 가장 긴 곳(B) 중 어느 쪽이 얼마나 긴지 비교해봅니다. 우선 눈으로 보면서 'A가 B의 1.8배 정도인가?' 하고 대략 계산해봅니다. 그다음에 A와 B의 중심을 찾아서 전체 모티브의 중심점을 찾습니다.

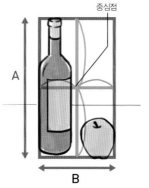

중심점

A

B

3
각각 모티브의 가로세로를 비교합니다. 이것도 눈으로 먼저 계산해본 다음에 D는 C의 몇 배인지 조사해봅니다.

 point ! 중요한 것은 항상 가로나 세로로 측정한다는 점입니다. 기울여서 측정하면 틀리기 쉽습니다. 또 작은 부분은 팔이 흔들려서 잘못 측정하기 쉬우니 큰 부분부터 측정합니다.

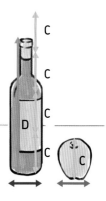

C
C
C
D
C
C

1

꼭짓점을 확인합니다

30쪽과 31쪽의 방법으로 큰 인상을 대략 잡았다면, 다음으로 각 부분에서 형태가 변화하는 꼭짓점이 어디인지 위치를 확인합니다. 모티브의 꼭짓점을 수직선과 수평선으로 길게 연장했을 때 어느 지점과 만나는지 확인하는 기준이 됩니다.

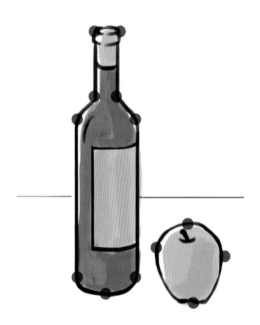

2

위치 관계를 확인합니다

다음으로 더욱 구체적으로 확인합니다. A는 A′, B는 B′ 부근처럼 선을 각각 곧고 길게 늘여서 꼭짓점이 닿는 위치를 확인합니다. 이렇듯 꼭짓점의 위치 관계를 확인해두면 그릴 때 오차가 줄어듭니다. 처음에는 구도기(36쪽)를 사용해도 좋습니다.

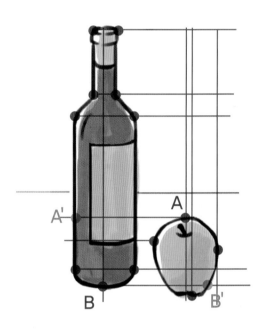

이미지를 파악했다면 일단 그립니다

처음부터 형태를 정확하게 잡으려고 애를 쓰다 보면 그리기도 전에 벌써 지치게 됩니다. 어느 정도 모티브의 이미지를 자신의 머릿속에 넣었다면, 일단 그려봅니다. 심이 부드러운 B 계열 연필로 큼직한 위치를 대략적으로 표시하여 밑면에서 모티브의 위치를 정할 때 기준이 되는 선, 즉 밑그림을 그립니다. 이때 밑면의 가운데와 31쪽의 모티브를 둘러싼 사각형의 가운데가 크게 어긋나지 않도록 의식하며 그립니다. 계속해서 그리면서 길이와 꼭짓점의 위치 관계를 꾸준히 확인합니다.

형태의 원리를 이해합니다

오차를 줄이는 힘을 키웁니다

아무리 꼼꼼하게 측정해도 우리의 눈과 손은 위치가 떨어져 있어서 오차가 생기고 형태가 어그러지기 쉽습니다. 이를 바로 잡는 방법은 스스로 잘못된 점을 발견하는 힘과 구조를 이해하는 힘입니다. 꼭 몸에 배도록 익혀둡시다.

컵과 화병 등 원기둥이 기본형일 때

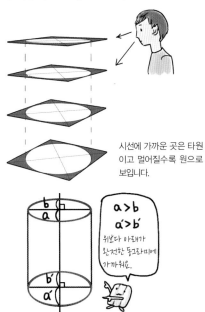

시선에 가까운 곳은 타원이고 멀어질수록 원으로 보입니다.

$a > b$
$a' > b'$

위보다 아래가 완전한 둥그라미에 가까워요.

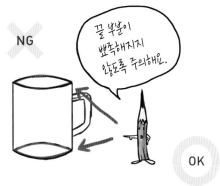

끝 부분이 뾰족해지지 않도록 주의해요.

NG

OK

컵을 좌우 끝에서 그리기 시작하면, 끝이 뾰족해져서 흔히들 사람 눈처럼 그리게 됩니다. 그러나 원은 어떤 위치에서 봐도 곡선으로 이어집니다.

상자와 집 등 직육면체가 기본형일 때

56쪽에서 자세하게 설명할 예정이지만, 직육면체는 원근법과 관계가 깊습니다. 흔히들 NG의 그림처럼 나란히 보이는 선을 평행하게 그리는 실수를 합니다. 꼭짓점의 위치 관계를 확실하게 확인하면 이러한 실수도 없어집니다. 우선 선입견을 털어내는 일이 중요합니다.

빨간 선과 녹색 선은 평행하지 않아요.

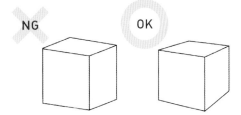

NG

OK

4 질감

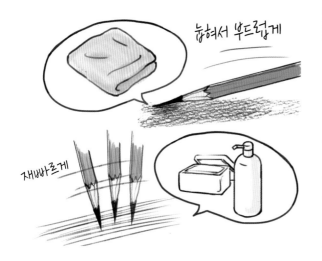

눕혀서 부드럽게

재빠르게

이미지를 전달하는 기술

'질감을 표현한다'는 말은 사물이 가진 고유의 이미지를 표현한다는 뜻입니다. 부드럽고 단단하고 울퉁불퉁하고 거칠고 반짝거리는 시각과 촉각 이미지를 그림을 보는 사람에게 전달하는 기술입니다.

데생에서는 연필과 떡지우개 등을 사용하여 표현합니다. 예를 들어 부드러운 사물을 그릴 때는 B 계열 연필을 눕혀서 연필 가루를 도화지에 부드럽게 올리듯이 그립니다. 반대로 플라스틱 등 단단한 사물을 그릴 때는 H 계열 연필로 재빠르게 그려서 날카로운 인상을 줍니다. 또 콘트라스트를 강하게 주어 유리 재질의 또렷한 빛을 표현하거나 떡지우개를 두드리듯이 사용하여 폭신폭신하고 부드러운 소재를 표현하기도 합니다.

연필과 떡지우개로 표현의 폭을 넓힙니다

22쪽에서 소개했던 연필과 떡지우개의 표현을 더 자세하게 정리했습니다. 연습하다 보면 요령을 알게 되고 형태를 잡고 명암을 넣는 방법도 점차 단련됩니다. 그런데 더 나아가 질감 표현을 추구하는 과정에서 고민이 깊어지는 사람이 많다고 합니다. 평소 자신이 사용하는 연필 선과 터치의 강도를 도화지에 쌓아가면 표현의 폭이 넓어집니다.

그래서 도구라 친해지는 것이 중요하죠.

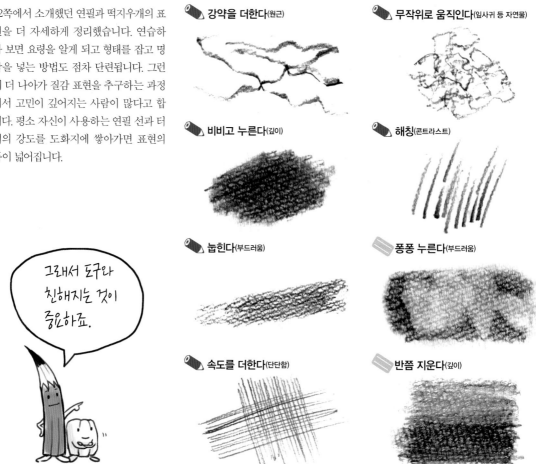

강약을 더한다(원근)

무작위로 움직인다(잎사귀 등 자연물)

비비고 누른다(깊이)

해칭(콘트라스트)

눕힌다(부드러움)

퐁퐁 누른다(부드러움)

속도를 더한다(단단함)

반쯤 지운다(깊이)

5 🍎 공간

깊이와 입체감을 표현합니다

'공간을 표현한다'는 말은 도대체 무슨 뜻일까요? 모든 사물의 주변에는 공간이 있고 그에 따른 거리가 있습니다. 간단하게 설명하면 기법을 사용하여 깊이와 입체감을 표현한다는 말입니다. 사물의 존재감을 훨씬 그럴듯하게 표현하는 것입니다.

두 개의 모티브를 비교해봅니다

예를 들어 오른쪽 일러스트처럼 레몬과 상자를 눈앞에 두었다고 가정해봅시다. 레몬보다 상자가 멀리 있고 또 상자만 보면 B가 A보다 멀리 있습니다. 레몬에 초점을 맞추어 사진을 찍으면 뒤쪽 상자가 흐릿해져서 보는 사람에게 거리감을 전달합니다. 데생에서도 도구와 기술을 사용하여 비슷하게 표현할 수 있습니다. 정물 데생을 할 때 자신의 눈에서 거리상 가장 가까운 부분에 초점을 맞춰서 콘트라스트를 올리거나 자세하게 묘사하면 좋을 것입니다. 또 바로 앞 사물은 강하게 그리고 멀리 있는 사물은 약하게 그리면 원근감이 더욱 강하게 나타나서 공간을 표현할 수 있습니다.

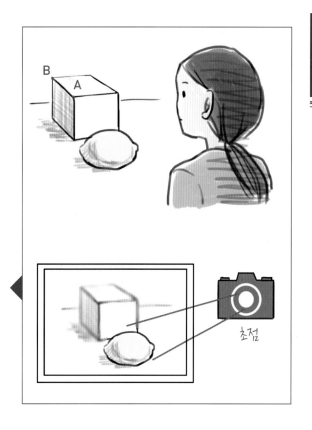

선의 강약으로 공간을 표현

앞쪽을 강하고 자세하게 그립니다.

연필선의 선명한 정도로 공간을 표현

먼 곳을 문지르거나 눌러서 흐릿하게 만듭니다.

면의 방향성에 따라 공간을 표현합니다

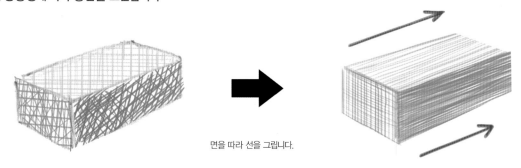

면을 따라 선을 그립니다.

구도기는 어떻게 쓰나요?

구도기는 모티브의 형태나 구도를 잡을 때 쓰면 편한 도구입니다.
모티브가 크거나 좀처럼 형태를 정할 수 없을 때 사용하면 편리합니다.

구도기란 무엇일까?

그림 도구 중에는 평소 접하지 못한 낯선 것도 많아서 도대체 무엇에 쓰는 도구인지 고개를 갸웃할 때가 많고, 사용 방법을 잘 몰라서 오히려 그림에 방해가 될 때도 있습니다. 이런 도구 중 하나가 구도기(데생용 스케일, Dessan Scale)입니다. 구도기란 종이와 캠퍼스를 축소한 틀에 분할선을 붙인 도구입니다. 데생을 할 때 꼭 필요한 도구는 아니지만, 치밀하게 구도를 확인하고 싶을 때나 자신의 시야보다 도화지가 크게 느껴져 전체 화면을 파악하기 어려울 때 사용하면 편리합니다. 몇 가지 종류가 있습니다.

구도기의 종류를 알아봅시다

B 타입

B2, B3, B4 등 B형 종이일 때 사용합니다. 대표적인 데생 도화지인 4절지에도 사용합니다.

D 타입

목탄화용 종이일 때 사용합니다. 종이는 B3보다 큽니다.

F 타입

유화 등에 사용하는 캠버스의 F 계열에 사용합니다. F6, F8, F10 등 캠버스 크기에 따라 선택할 수 있고 M과 P 계열의 캠버스에도 쓸 수 있는 선이 들어가 있는 것도 있습니다.

point
!

4절지와 B3의 차이

일본의 경우, 도화지에 '4절지(B3)'라고 표시되어 있을 때가 많은데, 정확한 규격을 살펴보면 4절지는 382mm×542mm이고(이는 일본 규격으로 국내 규격은 393mm×545mm입니다.–역자 주) B3는 364mm×515mm입니다. 4절지는 B3에 가느다란

틀을 덧붙인 듯한 크기입니다. 화구점에서 B3라고 말하면 4절지를 주고, 문구점에서 B3라고 하면 B3 종이를 줍니다. 꼭 확인하고 구매합시다.

구도기 사용 방법

1 구도기와 같은 분할선을 도화지에 그립니다. 손으로 그리면 처음에는 선이 휘어지기 쉬우므로 연필 등으로 분할하여 길이를 등분하고 곧은 선을 그립니다.

2 한쪽 눈으로 모티브를 보면서 구도기를 팔과 90°로 맞춥니다.

3 구도를 정합니다(26쪽).

4 중심을 확인합니다. 다음으로 구도기의 눈금을 종이의 눈금에 맞추면서 형태를 확인합니다. 도화지에 그립니다.

구도기 잡는 방법

구도기는 연필로 측정할 때(30쪽)처럼 팔을 쭉 뻗은 상태로는 구도를 잘 잡을 수 없어서 팔을 굽히고 측정할 때가 많습니다. 그러면 차이가 생겨서 같은 시점으로 볼 수 없습니다. 구도기는 어디까지나 기준을 참고하는 도구라는 점을 기억하며 사용합시다. 우선 연필 등으로 측정하고 구도기는 보조 도구로 사용하는 것이 가장 좋습니다.

OK

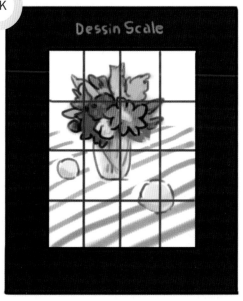

NG

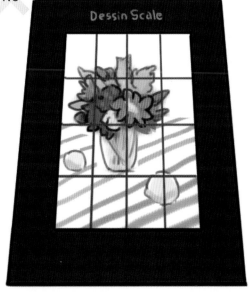

구도기 만드는 방법

참고로 구도기는 간단하게 직접 만들 수 있습니다! 도화지와 같은 비율로 축소하여 틀을 만들고 검은색 실로 분할선을 붙이면 완성입니다.

면이란 무엇인가요?

면이라는 말을 자주 듣는데 정확하게 무엇을 가리키는지 이해하는 사람은 뜻밖에도 그리 많지 않습니다.
중요한 부분이니 확실하게 파악해둡시다.

'면'을 깎아냅니다

그림을 배울 때 '면을 잡는다', '면을 따라 그린다'는 말을 자주 들어봤을 겁니다. 그런데 애초에 면이란 도대체 무엇을 말하는 것일까요? 예를 들어 큰 통나무를 주고 구체로 깎아달라는 부탁을 받았다고 생각해봅시다. 칼로 처음부터 둥근 구체를 깎을 수는 없습니다. 우선 큼직하게 자른 후 점점 작게 깎을 수밖에 없는데 칼로 깎으면 깎은 부분은 평면이 됩니다. 바로 이곳이 우리가 말하는 '면'입니다. 면과 면이 닿는 부분, 능선이라고도 하는 선을 세분화하여 깎아가면 마침내 구체가 됩니다.

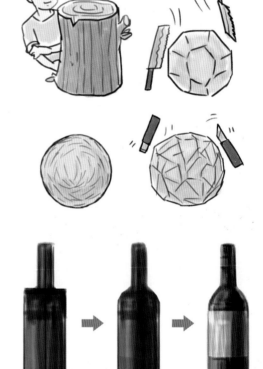

데생에서 면을 활용합니다

데생은 도화지 위에서 통나무를 깎을 때와 비슷한 작업을 합니다. 우선 크게 바탕이 되는 형태를 그린 후 명암을 따라 작은 면으로 나누어가면 입체가 완성됩니다.

구체처럼 애초에 곡선으로 되어 있는 물건도 명암만으로 표현하지 않고 면을 깎는 작업을 의식하면서 그리면 자연스럽게 완성할 수 있습니다.

일본인은 면보다 선에 익숙합니다

서양에서는 유화처럼 면부터 그리는 문화가 있습니다. 하지만 일본에서는 예로부터 우키요에(浮世絵, 에도 시대에 유행한 풍속화로 왼쪽 일러스트는 작가가 우키요에 느낌을 흉내 낸 작품-역자 주)처럼 선으로 표현하는 기법이 주류였습니다. 만화 등도 이러한 흐름일 것입니다. 이렇듯 일본인은 면보다 선에 익숙한 탓에 면이라는 개념이 감각적으로 어려운지도 모릅니다. 데생은 서양화에 가까운 그림입니다. 그렇기에 배워야 하고 새로운 감각을 몸에 익혀가야 합니다.

2

모티브 그리기

금방 구할 수 있는 친근한 모티브를 예시로 사용합니다.
어떤 모티브로 그림을 시작해도 괜찮습니다.
흥미가 느껴지는 모티브부터 연습해봅시다.

기본 순서

모티브에 따라 세세한 과정은 달라지지만, 기본 순서를 먼저 살펴봅시다.
전체 흐름을 이해하면 어떤 모티브도 매끄럽게 진행할 수 있습니다.

처음부터 중심선을 그려 구도를 명확하게 잡습니다. 특히 공산품처럼 형태가 일정하게 정해진 사물이나 다양한 소재를 조합한 사물을 그릴 때 편리합니다. 다만, 중심선은 꼭 그려야 하는 것은 아닙니다.

1 종이에 중심선을 그립니다
종이의 가로세로 길이를 재서 중심선을 그립니다.

대략 이쯤이다 싶은 곳을 정하고 왼쪽, 오른쪽, 위아래로 잽니다. 맞지 않으면 조금씩 움직여보며 찾습니다.

2 모티브를 재서 확인합니다
모티브를 살펴서 가장 긴 가로와 세로를 비교합니다. 모티브가 사각형 안에 쏙 들어가는 모습을 머릿속에 그리며 가로세로의 중심을 찾습니다(31쪽).

긴 연필을 사용하여 중심 찾기

자로 정확하게 잴 수도 있지만, 곁에 있는 도구를 활용하는 간단한 방법도 있습니다. 먼저 종이의 한 쪽 끝에 연필을 두고 길이를 표시합니다(A). 반대쪽 끝에도 같은 방법으로 연필 길이를 표시합니다(B). A와 B의 중심을 표시합니다. 이 방법으로 가운데 지점을 찾을 수 있습니다. 나머지 세 곳에서도 같은 방법으로 중심을 찾습니다.

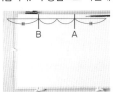

시작할 때만이 아니라 작업 중간에도 확인합니다

가로세로로 가장 튀어나온 꼭짓점을 길게 연장하여 위치 관계를 확인합니다. 연장한 선이 어느 점과 만나는지 확인하여 기준으로 삼습니다. 그리는 중간중간 확인합니다.

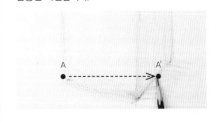

3 밑그림을 그립니다
부드러운 B 계열 연필을 옆으로 눕히듯 쥐고 밑그림을 그립니다. 형태를 그리기보다 특징이 되는 부분을 표시하여 전체를 파악하도록 합니다.

밑그림은 모티브의 위치를 정할 때 기준선이 됩니다.

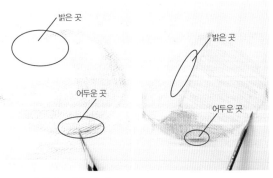

밝은 곳

밝은 곳

어두운 곳

어두운 곳

4 명암을 넣습니다
처음부터 형태에 집착하면 그림이 작아지기 쉽고 선을 자유롭게 조정하기 힘들어집니다. 우선은 명암을 넣어 부피감을 표현하며 입체를 의식해봅시다.

명암을 넣을 때는 먼저 가장 밝은 곳과 가장 어두운 곳을 찾아야 합니다.

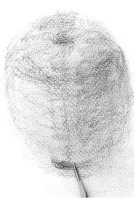

5 밑부분부터 그립니다

대략적인 크기가 정해졌으면 다음으로 고정되어 움직이지 않을 부분을 잡습니다. 모티브가 바닥과 닿는 아래쪽을 먼저 그려서 화면의 균형을 잡습니다.

 앞으로 이 부분이 주축이 되어 형태가 크게 어긋나지 않도록 도와줍니다.

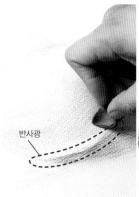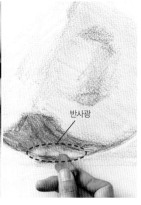

6 반사광을 넣습니다

떡지우개로 반사광(28쪽)을 만듭니다. 잊기 전에 빠른 단계에서 넣어줍니다.

 떡지우개로 반사광 면을 지운 후 그 위에 선을 그어 밝기를 자연스럽게 조절합니다.

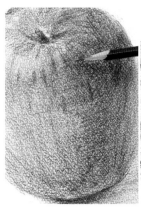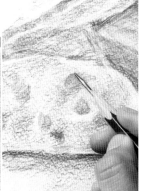

7 연필을 알맞게 바꿉니다

처음에는 부드러운 연필(4B~B)로 그리기 시작해서 점점 단단한 연필(H 계열)로 바꿉니다.

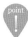 처음부터 단단한 연필로 그리기 시작하면 종이에 상처 나기가 쉽고 또 단단한 연필 선은 잘 지워지지 않으니 주의합니다. 익숙해지면 자신의 필압에 맞는 선호하는 연필도 생깁니다.

8 초점을 맞출 부분을 정합니다

형태가 어느 정도 정리되면 초점을 맞출 포인트를 정합니다(35쪽). 화면에서 가까운 앞쪽을 자세히 묘사하고 화면에서 먼 쪽은 조금 문질러 흐릿하게 표현하여 공간의 균형을 맞춥니다.

 전부 자세하게 그리면 깊이감과 공간감이 망가지니 주의합니다.

이런 부분도 신경 씁니다

30분에 한 번씩 쉬기

그림을 객관적으로 보려면 중간에 꼭 쉬어야 합니다. 또 오랫동안 같은 자세로 있으면 시선이 한쪽으로 쏠려 화면의 균형을 잡기 어려워지므로 몸을 조금 움직여서 기분을 바꿉니다.

모티브 위치 기록하기

광원이 바뀔 수 있을 때는 사진을 찍거나 크로키로 기록해둡니다. 며칠에 걸쳐 계속해서 그릴 때는 모티브가 움직이지 않도록 사진을 찍거나 마스킹 테이프로 위치를 알기 쉽게 표시해두면 좋습니다.

불필요한 선과 얼룩을 지우고 보관하기

모티브가 또렷하고 선명하게 보이면 만족도 커지게 마련입니다. 불필요한 선이나 얼룩을 깨끗하게 지워서 다른 사람에게 언제든지 보여줄 수 있는 상태로 완성하여 소중하게 보관합니다. 정착액(13쪽)을 사용해도 좋습니다.

단순한 형태 — 사과

사과는 단순하지만, 규칙성이 있는 모티브입니다.
사과를 고를 때는 어그러지지 않고 예쁘게 균형이 잡힌 사과를 고릅니다.

모티브 예시

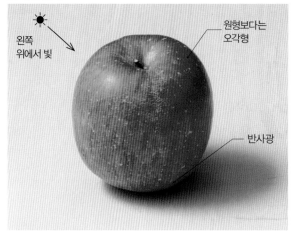

왼쪽
위에서 빛

원형보다는
오각형

반사광

기억해둘 다섯 가지 기본 요소 (26쪽~)의 포인트

구도　　광원　　형태　　질감

실제 크기보다 약간 크게 그리는 편이 구도를 잡기 쉽습니다. 그림자를 넣어서 그릴 때는 모티브를 중앙보다 약간 왼쪽 위에 둡니다. 사과는 전체가 빨간색이라 어디서 빛이 오는지 파악하기 어려울 수 있으니 최대한 눈을 가늘게 뜨고 잘 살펴봅시다. 또 사과의 빨간색은 흑백으로 표현하면 상당히 진합니다. 빠른 단계에서 B 계열의 연필로 확실하게 색을 더해 질감을 표현합니다. '사과는 둥글다'라고 생각하기 쉽지만, 위에서 보면 사실은 오각형의 모서리를 깎아 둥글린 형태에 가깝습니다. 처음에는 직선으로 면을 크게 나눈다는 느낌으로 그려봅시다(38쪽).

완성 데생

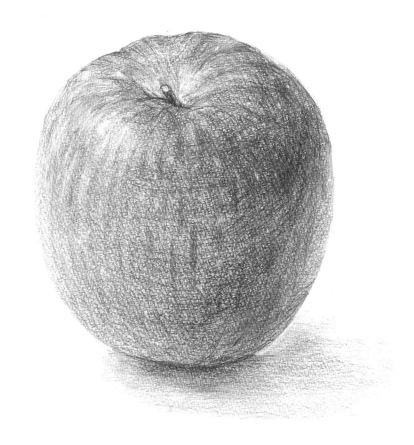

1 가로세로 꼭짓점의 위치 관계를 확인합니다. 가로세로 비율을 측정하여 부드러운 B 계열 연필로 밑그림을 그립니다.

 point 밑그림은 아래쪽부터 그리기 시작하면 크게 형태가 틀어지지 않습니다.

2 연필을 크게 움직이면서 가로세로로 선을 넣습니다. 빨간색은 흑백으로 표현했을 때 상당히 진한 편이니 초기에 색을 표현해줍니다.

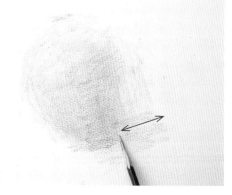

3 티슈로 문질러 부드럽게 만듭니다(22쪽).

 point 티슈 외에 거즈나 손으로 문질러도 좋습니다.

4 그림자는 완성한 후가 아니라 중간부터 그립니다. 바닥과 수평이 되도록 넣습니다.

 point 그림자도 모티브 중 일부라고 생각하고 동시에 그립니다.

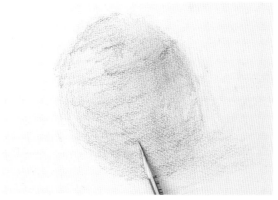

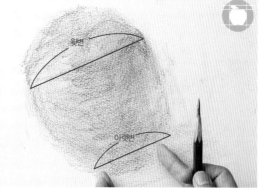

5 면을 따라 색을 칠하듯이 선을 넣습니다.

6 윗변과 아랫변의 길이가 다르다는 점을 인식하며 형태를 확인합니다.

 point 사과는 원형이라는 개념을 버립시다. 위에서 보면 오각형의 모서리를 깎아 둥글린 이미지에 가깝습니다.

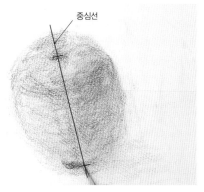

중심선

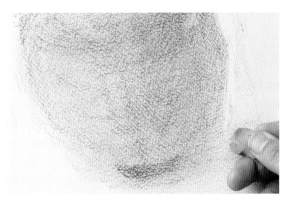

7 중심선을 확인하여 윗부분에 사과 꼭지의 오목한 부분을 그리고 밑면을 정해둡니다(41쪽).

8 떡지우개로 주변을 그리듯이 문지르며 형태를 잡아갑니다.

 point ! 지우는 느낌이 아니라 연필로 그리는 느낌으로 문지릅니다.

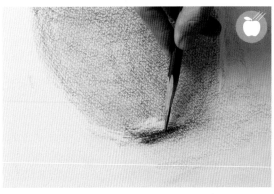

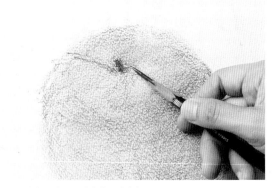

9 떡지우개로 반사광을 만듭니다. 반사광 아래쪽에 생기는 검은 그림자를 표현합니다.

point ! 반사광은 형태에 맞게 지우고 나중에 조정합니다.

10 사과 꼭지를 또렷하게 그립니다.

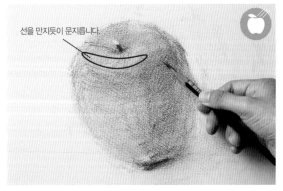

선을 만지듯이 문지릅니다.

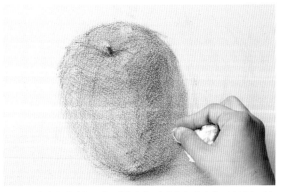

11 밝은 부분을 떡지우개로 어루만지듯이 문질러 지웁니다. 어두운 부분에 연필 선을 넣습니다. 이 과정을 반복해서 형태를 잡아갑니다.

 point ! 왼쪽 위에서 빛이 오는 점을 확인합니다.

12 시선과 가까운 곳은 자세하게, 시선에서 멀어지는 부분은 티슈로 문질러 채도를 떨어뜨립니다.

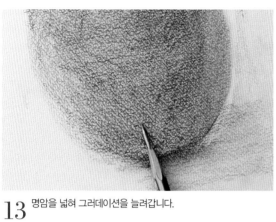

13 명암을 넓혀 그러데이션을 늘려갑니다.

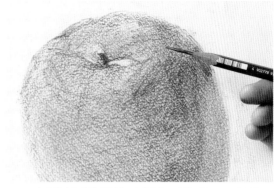

14 사과 꼭지처럼 한 부분을 자세하게 묘사할 때는 조금 단단한 HB 연필 등을 사용합니다. 세부를 묘사할 때는 연필을 세워서 쥐면 편합니다(18쪽).

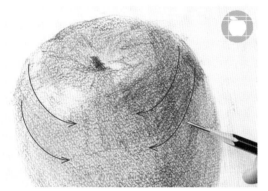

15 둘레를 따라 선을 넣어서 둥근 형태를 표현합니다.

 point! 지금까지 면을 따라 그렸던 선과 달리 시선을 유도하는 안내 역할을 합니다.

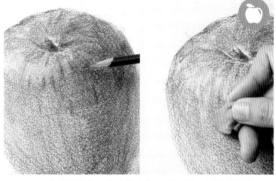

16 더 단단한 연필로 사과의 무늬를 넣습니다. 떡지우개 끝을 뾰족하게 만들어 세로무늬를 세밀하게 그립니다.

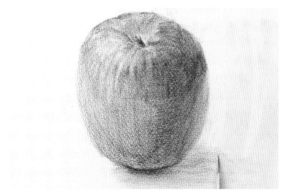

17 H 계열 연필로 바꾸고 전체 톤을 조정합니다.

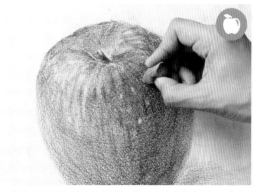

18 끝을 뾰족하게 만든 떡지우개로 문질러 사과의 반점을 그려 넣으며 전체적으로 완성해갑니다.

 point! 반점은 지나치게 밝아지지 않도록 주의합니다.

단순한 형태 — 우유 팩

우유 팩은 직육면체의 형태를 배우고 면에 따른 명암을 파악하기 쉬운 모티브입니다.

모티브 예시

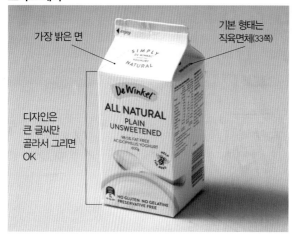

가장 밝은 면

기본 형태는
직육면체(33쪽)

디자인은
큰 글씨만
골라서 그리면
OK

기억해둘 다섯 가지 기본 요소 (26쪽~)의 포인트

구도 광원 형태 질감

구도는 정면을 피해서 조금 위쪽에서 잡습니다. 기본 형태는
직육면체입니다. 빛이 닿는 면과 그림자가 생기는 면을 확인
해서 광원을 넣습니다. 문자 등의 디자인은 가장자리가 아니
라 가운데부터 그리기 시작하면 균형을 잡기 쉽습니다. 디자
인에도 퍼스가 들어가니(56쪽) 한 번에 너무 많이 그리지 않도
록 합니다.

사과 같은 자연물보다 직육면체로 형태가 결정된 인공물 쪽
이 형태가 틀어지기 쉬우니 주의합니다.

완성 데생

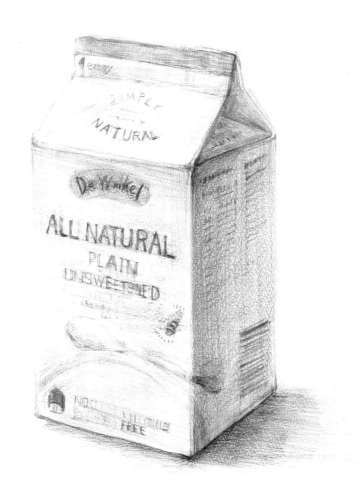

1 가로세로 꼭짓점의 위치 관계를 확인합니다. 가로세로의 비율을 측정하여 부드러운 B 계열 연필로 밑그림을 그립니다.

point ! 기본은 직육면체입니다. 일정한 규칙이 있는 인공물이니 꼼꼼하게 확인합니다.

2 가장 아래쪽 위치를 정합니다(41쪽).

point ! 그림을 그리는 동안에 '그림은 움직이는 것'으로 다루며 조정하지만, 가장 아래쪽 꼭짓점은 움직이지 않도록 합니다.

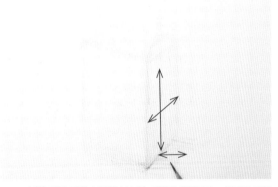

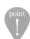

3 면을 따라 가장 어두운 부분을 가볍게 칠합니다. 그림자도 같은 방법으로 칠합니다. 그림자는 면을 따라 수평으로 넣습니다.

point ! 그림자도 모티브 중 일부라고 생각하고 동시에 그립니다.

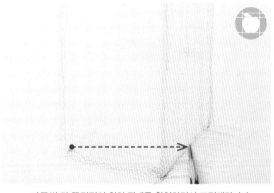

4 가끔씩 각 꼭짓점의 위치 관계를 확인하면서 조정해갑니다.

point ! 형태가 어그러지지 않도록, '이 꼭짓점을 끝까지 늘이면 어느 면에서 만나지?', '이 꼭짓점과 저 꼭짓점은 어디가 더 위일까?' 등을 비교하면서 확인합니다.

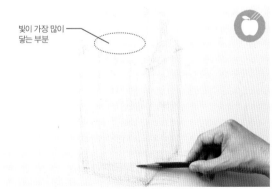

빛이 가장 많이
닿는 부분

5 각 면의 명암을 맞춰서 칠합니다. 빛이 가장 많이 닿는 부분은 아직 색을 칠하지 않습니다.

보조선

6 실제로 보이지 않는 면도 보조선을 그려두면 형태를 잡기 쉽습니다. 티슈로 눌러서 흐릿하게 만듭니다.

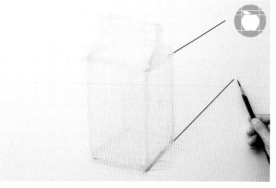

7 2점 투시도법(57쪽)을 떠올리면서 보조선을 넣어서 형태가 틀어지지 않도록 확인합니다.

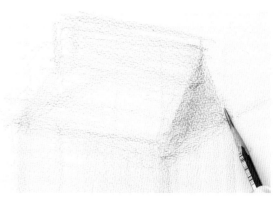

8 위쪽의 가장 어두운 부분을 진하게 칠합니다.

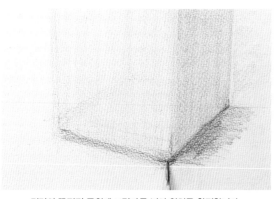

9 밑면의 꼭짓점 주위에 그림자를 넣어 위치를 확정합니다.

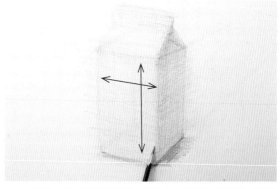

10 팔을 크게 움직이면서 면을 따라 가로세로로 칠합니다. 중간에 손을 멈추지 말고 선이 튀어나올 정도로 연필을 크게 움직입니다.

 윤곽선을 튀어나오지 않게 하려고 중간에 멈추면, 멈춘 부분이 진해집니다. 튀어나오도록 그은 후 떡지우개 등으로 정리하도록 합니다.

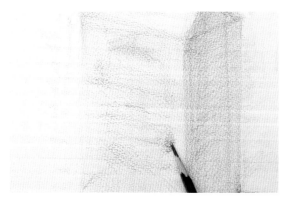

11 디자인 부분의 위치를 표시합니다. 모든 디자인을 한 번에 그리려고 하지 말고 우선은 기준이 될 만한 곳부터 시작합니다.

 디자인 부분에 지나치게 집중하지 말고 중간중간 전체적으로 손을 움직입니다.

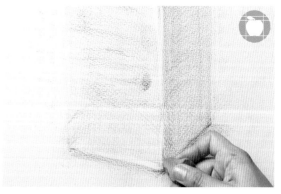

12 떡지우개로 그림자와 닿는 경계를 지워서 형태를 정리합니다.

 형태를 확인하기 위한 작업으로 나중에 조정합니다.

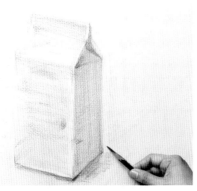

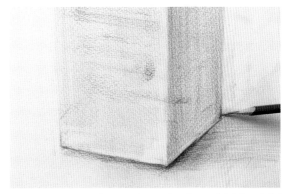

13 전체를 보면서 명암을 넣습니다.

14 연필을 HB 등의 조금 단단한 계열로 바꾸고 세밀하게 조정해갑니다.

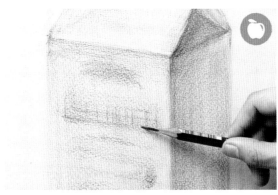

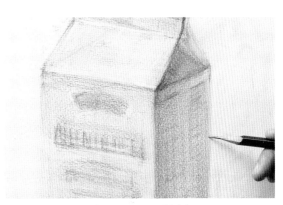

15 우유 팩 디자인의 문자 위치를 정합니다. 문자를 그릴 때는 가장 자리가 아니라 중심부터 그립니다. 예시의 'ALL NATURAL' 중 두 번째 A 정도입니다.

16 H 계열 연필로 바꾸고 깊이를 표현합니다.

point ! H 계열 연필을 사용하면 채도가 흐릿해져서 깊이감이 생깁니다.

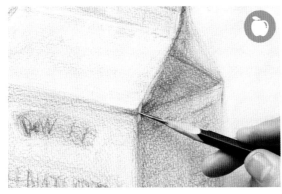

17 연필을 세워서 모서리가 꺾인 부분의 종이 두께를 표현해줍니다.

 point ! 이렇게 물건의 특성이 나오는 곳이야말로 질감을 표현할 수 있는 아주 좋은 포인트입니다.

18 디자인도 그립니다. 전체적으로 계속 그려서 완성합니다.

 point ! 디자인은 자세하게 전부 그릴 필요는 없습니다. 잘못 그리면 오히려 퍼스가 틀어져서 입체감이 줄어들 수 있으니 주의합니다.

단순한 형태 — 달걀

달걀은 원형을 배울 수 있으며 한 가지 색이라 광원을 파악하기 쉬운 모티브입니다.

모티브 예시

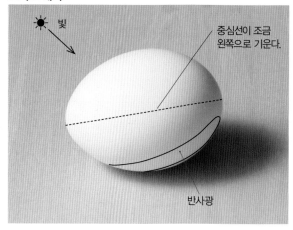

빛

중심선이 조금
왼쪽으로 기운다.

반사광

기억해둘 다섯 가지 기본 요소 (26쪽~)의 포인트

광원 형태 질감

광원을 확인하여 그림자와 어두운 부분에 있는 반사광을 배워봅시다. 형태를 잡을 때는 치밀하게 관찰하여 모티브의 좌우 대칭이 되는 중심선이 조금 왼쪽 아래로 기우는 점을 파악해봅시다. 흰색 달걀이라고 해도 명암을 넣습니다. 다만 너무 진해지지 않도록 주의합시다. 처음에는 부드러운 B 계열 연필로 그리다가 중간부터 단단한 H 계열을 사용하여 그러데이션이 선명하게 나타나도록 그려봅시다.

완성 데생

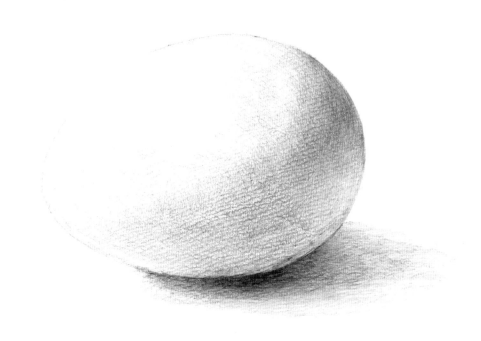

중심선

1 부드러운 B 계열 연필로 밑그림을 그리며 중심선을 넣습니다.

 point ! 머리 쪽이 조금 왼쪽으로 기울어서 중심선도 기우는 점에 주의합니다.

2 가장 어두운 그림자를 정합니다.

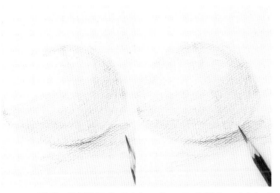

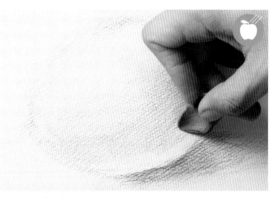

3 그림자는 완성한 후가 아니라 그리는 도중에 함께 그립니다. 전체를 옅게 칠합니다.

 point ! 그림자도 모티브 중 일부라고 생각하고 동시에 그려갑니다. 달걀이 흰색이라고 주저하지 말고 전체에 색을 넣습니다.

4 떡지우개를 평붓처럼 만들어서 반사광을 넣습니다.

 point ! 지나치게 하얗게 지우지 않도록 부드럽게 문지릅니다. 우선 위치를 정한다는 느낌으로 하얗게 지우고 나중에 조정합니다.

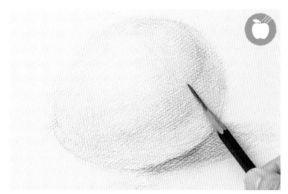

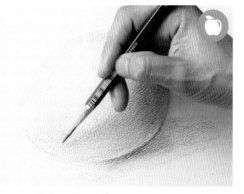

5 빛과 음영의 명암이 크게 바뀌는 부분을 정합니다.

 point ! 색이 너무 진해지지 않도록 H 계열 연필을 사용합니다. 신경 써서 그러데이션을 예쁘게 표현해봅시다.

6 2H∼3H 등 한층 단단한 연필을 세워 잡고 자세하게 묘사합니다. 전체적으로 계속 그려서 완성합니다.

 point ! 그러데이션을 섬세하게 넣어줍니다.

단순한 형태 — 머그잔

머그잔으로 원기둥 형태를 배웁니다. 모티브는 연통처럼 곧은 형태를 고릅니다.

모티브 예시

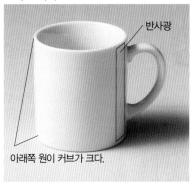

반사광

아래쪽 원이 커브가 크다.

완성 데생

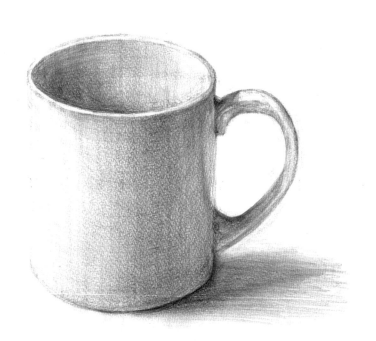

기억해둘 다섯 가지 기본 요소

(26쪽~)의 포인트

광원 형태 질감

예시는 연통처럼 똑바른 형태의 머그잔입니다. 기본 형태는 원기둥입니다(33쪽). 위쪽 원과 아래쪽 원을 비교해보며 곡선이 다른 점에 주의합니다. 가장자리의 빛이 닿는 부분은 떡지우개를 가늘게 사용하여 표현합니다. H 계열 연필로 빠르게 선을 그어 단단한 재질을 표현합니다. 그러데이션을 섬세하게 넣어줍시다.

중심선

본체 손잡이

1 가로세로로 꼭짓점의 위치 관계를 확인합니다. 가로세로로 비율을 측정하여 부드러운 B 계열 연필로 밑그림을 그립니다. 손잡이를 뺀 원기둥은 좌우 대칭으로 중심선을 긋습니다.

 중심선은 모티브의 좌우 중심에 넣는 선입니다. 본체와 손잡이는 각각 사각형으로 밑그림을 잡습니다.

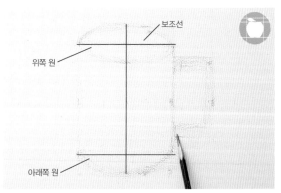

보조선

위쪽 원

아래쪽 원

2 위쪽 원과 아래쪽 원에 십자로 보조선을 넣습니다. 손잡이는 우선 사각형으로 형태를 잡습니다.

 아래쪽 원이 위쪽 원보다 곡선이 큽니다.

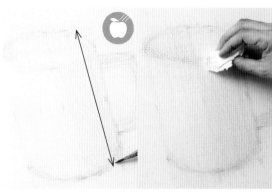
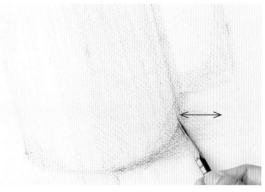

3 광원을 확인하면서 면을 따라 세로로 칠합니다. 선이 튀어나가는 걸 두려워하지 말고 팔을 크게 움직입니다. 티슈로 문질러 부드럽게 합니다.

point ! 윤곽선 밖으로 나가지 않도록 중간에 손을 멈추면 멈춘 부분이 진해집니다. 튀어나간 곳은 나중에 떡지우개로 지워줍니다.

4 바닥을 따라 그림자를 칠합니다.

point ! 그림자도 모티브 중 일부라고 생각하고 동시에 그립니다.

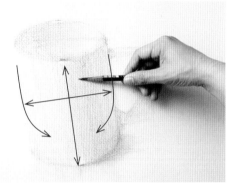
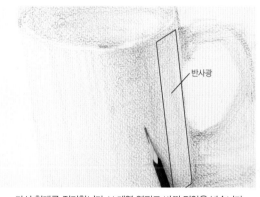

5 면을 따라 세로로 명암을 넣습니다. 원으로 둥근 선도 넣습니다.

point ! 둥글게 선을 넣으면 지금까지 면을 따라 긋던 선과 달리 시선을 끌어 원기둥 느낌을 더욱 살려줍니다.

반사광

6 다시 형태를 정리합니다. H 계열 연필로 바꿔 명암을 넣습니다.

point ! 오른쪽에 생기는 반사광을 잘 관찰합니다.

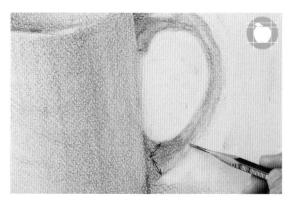

7 손잡이는 면을 따라 연필의 방향을 바꾸면서 형태를 정리합니다.

8 빛이 닿는 가장자리를 떡지우개로 지웁니다. 2H~3H 정도의 단단한 연필을 세워 쥐고 가장자리 두께를 의식하면서 자세하게 묘사합니다. 계속 그려서 완성합니다.

53

데생 예시
단순한 형태

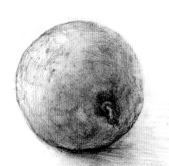

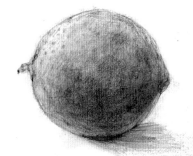

정원에서 딴 레몬

레몬의 방향을 이리저리 바꾸고 잎사귀가
달린 레몬을 넣어서 화면의 강약을 더했습니다. 삼각형 구도로 배치하여 안정감을 살렸습니다.

도토리

계절을 느낄 수 있는 모티브를 찾아서 그리면 감각이 단련됩니다. 도토리는 작으니 그리기 전에 손에 쥐고 다양한 각도에서 관찰합니다. 아주 자잘한 부분은 샤프를 썼습니다.

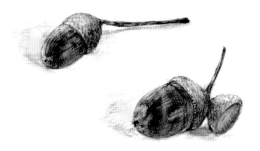

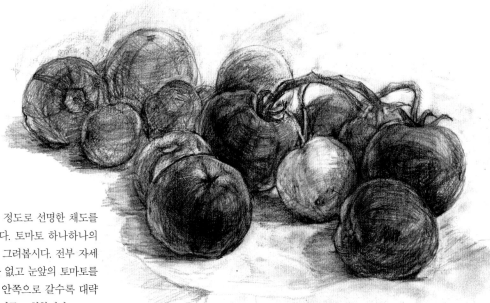

토마토

토마토는 놀라울 정도로 선명한 채도를
지닌 모티브입니다. 토마토 하나하나의
개성을 느끼면서 그려봅시다. 전부 자세
하게 그릴 필요는 없고 눈앞의 토마토를
확실하게 그리고 안쪽으로 갈수록 대략
적으로 그려서 깊이를 표현합니다.

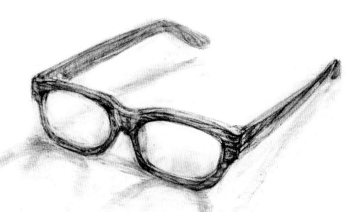

안경

문득 테이블 위에 있는 안경 그림자가 예뻐 보여서 그렸습니다. 마침 손에 HB 연필밖에 없어서 연필 한 자루로 필압을 강하게 주었다가 약하게 주었다 하면서 그렸습니다.

주전자

오래 사용한 낡은 도구를 그리면 색에서 독특한 맛이 느껴집니다. 금속 제품이나 공산품은 그러데이션과 형태를 연습하는 데 도움이 되므로 정기적으로 그리면 좋습니다.

세제 통

외국 제품을 그리다 보면 로고가 중심에 없거나, 뜻밖의 장소에 엉뚱한 마크가 있어서 놀라기도 합니다. 외국 제품과 국산 제품을 비교해서 그리면 데생 외에도 새로운 발견을 할 수 있어 재미있습니다.

퍼스를 알고 형태를 잡으면 편합니다

퍼스란 원근법과 투시도법 등을 총칭하는 개념입니다.
이 기본 원리를 이해하면 형태를 잡을 때 편리합니다.

퍼스란 도대체 무엇일까요?

퍼스란 원근법과 투시도법의 총칭입니다. 사물의 형태를 잡을 때 이 퍼스라는 개념을 기억해둬야 합니다. 퍼스를 알아두면 데생을 할 때 머릿속으로 구도를 상상할 수 있어서 잘못된 점을 발견하기 쉬워집니다. '데생의 필수'라고 말하지는 않겠지만, 표현의 폭을 넓히기 위해서라도 알아두면 손해를 보지 않습니다.

어디가 이상할까요?
정육면체를 확인해봅시다

먼저 정육면체를 살펴봅시다. 어딘가 이상한 점이 느껴지는지요? 예를 들어 오른쪽 그림은 A 부분이 볼록한지 오목한지 알 수 없습니다. 또 면 쪽이 오히려 크게 보입니다. 어디가 잘못되었을까요?

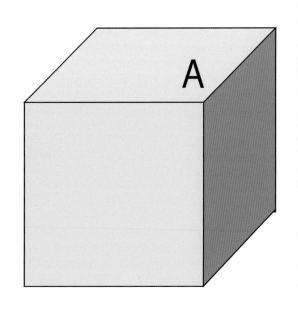

퍼스의 원리를 이해합니다

간단하게 퍼스의 원리를 설명하면, 퍼스란 배경 등이 보이도록 수평선을 향해서 서서히 길과 건물이 좁아지는 현상을 과학적 방법론으로 설명한 것입니다. 이때 자신의 시선을 아이레벨이라고 하고 그 선 위에 소실점이라는 점을 마련하여 소실점을 향해 모티브의 선을 그림으로써 거리감과 입체감을 연출하는 방법입니다.

1점 투시도법

이 일러스트에서는 안쪽의 한 점을 향해 선이 집중되고 있습니다. 이때 모인 선의 교차점이 자신의 시선, 즉 '아이레벨'의 위치가 됩니다. 이렇게 그리는 방법을 1점 투시도법이라고 합니다. 대상물이 정면에 있을 때 이 조건이 성립합니다.

아래에서 사물을 올려다볼 때는 A처럼 보이고, 위에서 사물을 내려다볼 때는 B처럼 보입니다. 안쪽을 향하는 선은 방사선처럼 모여서 평행하지 않습니다.

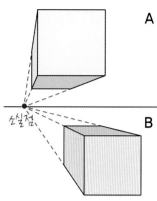

2점 투시도법

모티브를 정면이 아니라 비스듬하게 보았을 때 사용하는 방법입니다. 이렇게 보면 아이레벨에 점이 2개 생깁니다.

아래에서 올려다볼 때는 A처럼 보이고 위에서 내려다볼 때는 B처럼 보입니다. 각각 마주 보는 변은 평행하지 않고 소실점을 향해서 뻗어갑니다. 1점 투시도법은 깊이를 표현할 때 자주 사용하는 방법인 데 비해 2점 투시도법은 훨씬 다양한 장면에서 볼 수 있습니다.

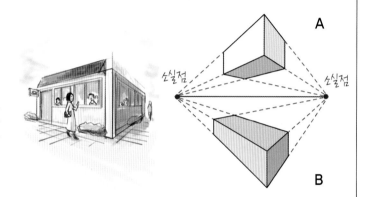

3점 투시도법

모티브보다 시선이 상당히 위에 있거나 아래쪽에 있을 때 주로 사용하는 방법입니다. 데생에서 모티브를 볼 때는 위에서 내려다보는 경우가 많으니 3점 투시도법이 맞겠지만, 아래를 향하는 점은 실제로는 거의 알 수 없을 정도로 먼 거리에 있어서 별로 의식하지 않습니다.

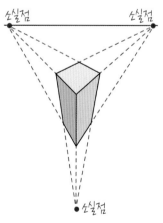

point
!

퍼스를 알면 편리합니다!

투시도법은 어딘가 기계적이고, 처음에는 저항감이 있을지도 모릅니다. 어디까지나 직접 측정하며 그리는 것이 데생 연습의 기본이므로 처음에는 머릿속 한쪽 구석에 두는 정도면 충분할지도 모릅니다. 그림을 그리다 확인 차원에서 기억을 되살리는 정도가 적당하겠습니다.

단단하고 부드러운 형태 ─ 천

완전히 부드러운 소재보다는 힘이 있는 소재일 때 주름 등을 연습할 수 있습니다. 복잡한 무늬는 피합니다.

모티브 예시

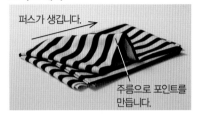

기억해둘 다섯 가지 기본 요소 (26쪽~)의 포인트

너무 구깃구깃하게 배치하면 줄무늬가 혼란스럽게 느껴지니 가볍게 접는 정도로 구도를 잡습니다. 모티브가 큰 경우에는 구도기(36쪽)를 사용하여 확인해도 좋습니다. 천의 부드러운 질감은 B 계열 연필로 표현해봅시다. 주름 부분은 연필로 명암을 넣으면서 떡지우개를 평붓처럼 사용하여 표현합니다.

완성 데생

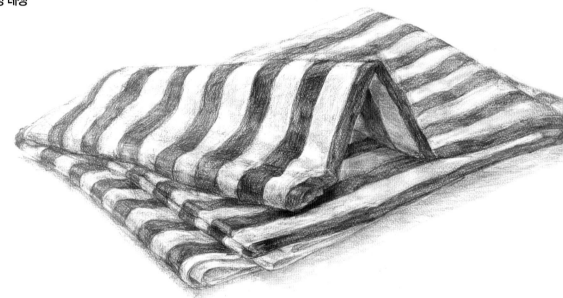

1 네 귀퉁이와 접힌 부분의 꼭짓점 위치를 확인합니다. 가로세로 비율을 재고 부드러운 B 계열 연필로 사각형 밑그림을 그립니다.

 모티브가 커서 구도를 잡기 어려울 때는 구도기를 사용해도 괜찮습니다.

2 산처럼 솟은 부분의 위치를 잡습니다. 면을 따라 색을 전체적으로 엷게 칠하고 가장 아래쪽 꼭짓점의 위치를 정합니다(41쪽).

3 줄무늬 간격을 재서 가운데부터 그립니다.

point
가운데부터 무늬를 그리면 줄무늬 간격을 균등하게 맞추기 수월
합니다.

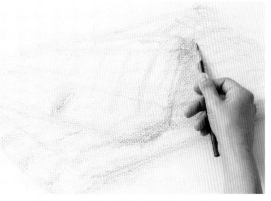

4 산처럼 솟은 부분의 꼭짓점을 확인하면서 명암을 넣습니다.

point
'이 꼭짓점을 늘이면 어느 면에 닿지?', '이 꼭짓점과 이 꼭짓점 중
어디가 위일까?' 등을 비교하면서 확인합니다.

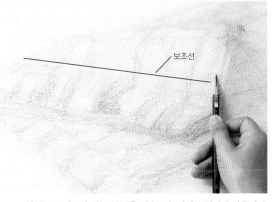

보조선

5 안쪽으로 갔으면 하는 부분을 티슈로 눌러서 흐릿하게 만듭니다.
줄무늬가 꺾이는 부분에 보조선을 넣습니다.

point
계속 그리다 보면 보조선은 지워지니 진하게 그어질까 봐 두려워
하지 말고 대범하게 그립니다.

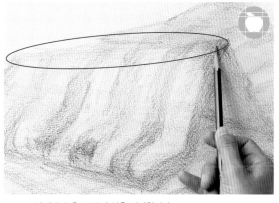

6 산처럼 솟은 부분의 선을 정리합니다.

point
'산'이라고 생각하면 솟았다는 느낌이 떠오르지만, 사실 이런 구도
라면 종이와 거의 수평에 가깝습니다.

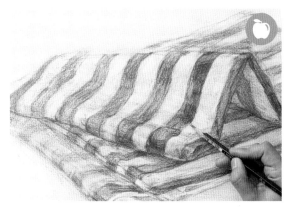

7 부드러운 B 계열 연필을 세워 쥐고 줄무늬를 확실하게 칠합니다.
주름 부분은 떡지우개를 평붓처럼 사용하여 그립니다.

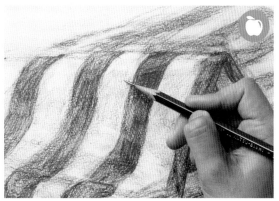

8 H 계열 연필로 바꿔 쥐고 그러데이션을 섬세하게 표현하여 부드
러운 느낌을 살립니다. 계속 그려서 완성합니다.

단단하고 부드러운 형태 — 바게트

원기둥을 응용합니다. 빵의 단단한 부분과 부드러운 부분을 표현해봅시다.

모티브 예시

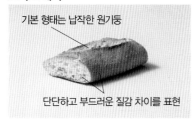

기본 형태는 납작한 원기둥

단단하고 부드러운 질감 차이를 표현

기억해둘 다섯 가지 기본 요소 (26쪽~)의 포인트

구도　광원　형태　질감

잘린 면과 위쪽의 구워진 부분이 잘 보이게 구도를 잡습니다. 형태는 원기둥이 납작해졌다고 생각합시다. B 계열의 부드러운 연필과 떡지우개를 사용하여 부드러움을 표현합니다. 껍질 부분은 연필을 세워서 바삭바삭한 질감을 표현하고 기포 부분은 떡지우개로 그리듯이 지워서 자연스럽게 완성합니다.

완성 데생

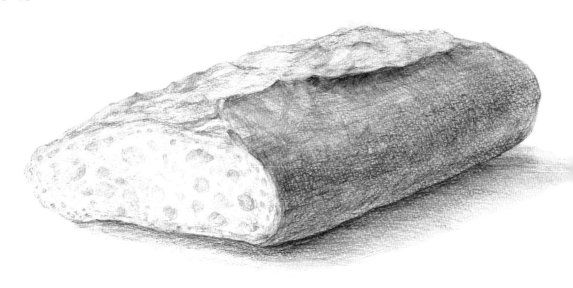

1 가로세로로 꼭짓점의 위치 관계를 확인합니다. 가로세로 비율을 측정하여 부드러운 B 계열 연필로 밑그림을 그립니다. 가장 아래쪽 위치를 정하고(41쪽) 그림자도 그립니다.

 그림자도 모티브 중 일부라고 생각하고 동시에 그립니다.

2 팔을 크게 휘두르면서 면을 따라 가로세로로 칠합니다. 그림자도 함께 그립니다.

 빵의 하얀 부분에도 색을 넣습니다.

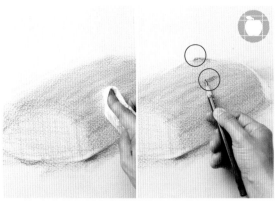

3 티슈로 부드럽게 눌러줍니다. 튀어나온 껍질 부분의 위치를 정합니다.

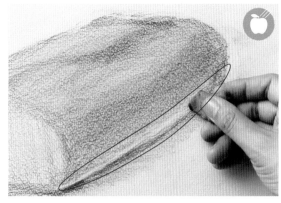

4 광원을 확인하고 명암을 넣습니다. 떡지우개로 반사광 부분을 지웁니다.

point! 너무 하얗게 지우지 말고 부드럽게 지웁니다. 반사광은 하얗게 지워 형태를 표시하고 나중에 조정합니다.

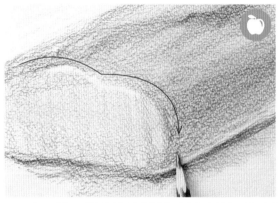

5 부드러운 B 계열 연필을 섬세하게 움직여서 빵의 부드러운 질감을 표현합니다.

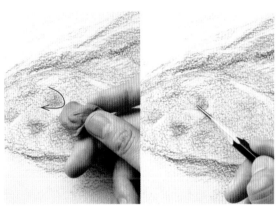

6 기포를 가볍게 그리고 떡지우개로 주변을 그리듯이 지워줍니다. 연필을 세우고 기포 안에 어두운 부분을 그립니다.

point! 연필을 세워 쥐고 기포를 자세히 그립니다.

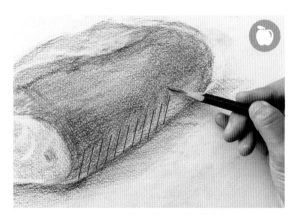

7 단단한 빵 껍질을 표현할 때는 HB나 F 등의 연필을 사용합니다. 연필을 세우고 직선으로 선을 긋습니다.

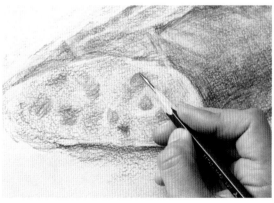

8 기포 부분에 그러데이션을 넣습니다. 전체적으로 그려서 완성합니다.

단단하고 부드러운 형태 — 작은 돌

돌은 색이 단순한 것으로 고릅니다. 표면이 우툴두툴해서 면을 나누는(38쪽) 연습을 하기에 좋습니다.

모티브 예시

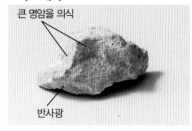

큰 명암을 의식

반사광

완성 데생

기억해둘 다섯 가지 기본 요소 (26쪽~)의 포인트

광원 　 형태 　 질감

깊이보다 안정감이 있는 구도로 정합니다. 우툴두툴한 느낌을 내려면 빛과 그림자가 또렷한 위치에 모티브를 두는 편이 좋습니다. 형태를 잡는 데 너무 치중하지 말고 우선 특징부터 표현합니다. 작고 우툴두툴한 부분에 집착하지 말고 커다란 면의 꼭짓점을 찾아봅니다. 티슈 등으로 문질렀다가 후반에 H 계열 연필을 사용하여 돌의 단단한 질감을 표현해봅시다.

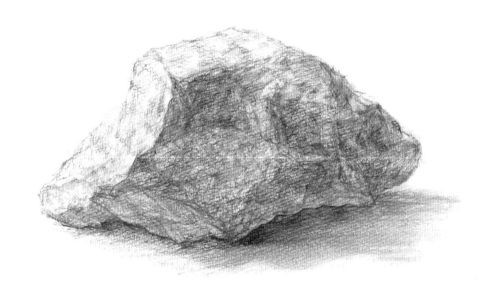

1 가로세로로 꼭짓점의 위치 관계를 확인합니다. 가로세로로 비율을 측정하여 부드러운 B 계열 연필로 밑그림을 그립니다.

 point 형태 잡는 데 너무 열중하지 말고 면이 어떻게 나누어져 있는지 특징을 찾아봅시다.

2 광원을 확인하여 면을 따라 어두운 부분을 가볍게 칠합니다. 그림자도 함께 그립니다.

 point 그림자도 모티브 중 일부라고 생각하고 동시에 그립니다.

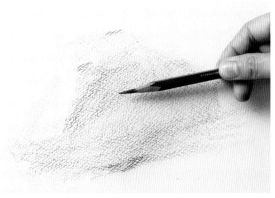
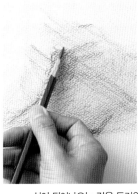
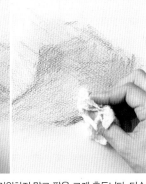

3 큰 면 안에 있는 작은 면의 형태를 의식하여 색을 구별하며 칠합니다. 각 면의 명암을 맞추면서 칠합니다.

4 선이 튀어나오는 것을 두려워하지 말고 팔을 크게 흔듭니다. 티슈로 문질러 부드럽게 만듭니다.

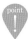 point ! 윤곽선 밖으로 튀어나가지 않도록 중간에 손을 멈추면 멈춘 부분이 진해집니다. 튀어나간 곳은 나중에 떡지우개로 지워줍니다.

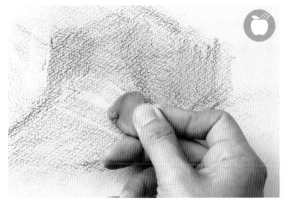
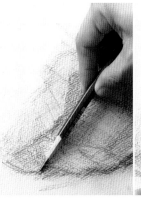

5 떡지우개를 평붓처럼 사용하여 크고 밝은 면을 그립니다.

6 연필의 방향을 다양하게 바꾸어 움직이면서 면을 나눠갑니다. 연필 선을 문질러 채도를 떨어뜨리거나 H 계열 연필 선을 더하여 단단한 질감을 표현합니다.

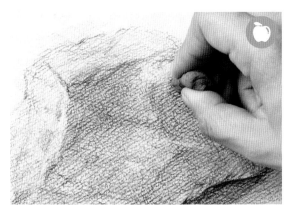
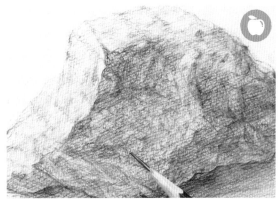

7 떡지우개를 작게 잘라서 자잘하고 거친 면을 표현합니다.

8 연필을 세워 잡고 무작위로 굴리면서 점묘하듯이 그려 질감을 표현합니다. 계속 그려서 완성합니다.

 point ! HB에서 2B까지 사용하여 그러데이션의 폭을 넓힙니다.

단단하고 부드러운 형태 — 펼쳐진 책

직육면체를 기본으로 형태를 배웁니다. 종이 질감을 표현하는 방법과 글자를 넣는 연습도 됩니다.

모티브 예시

퍼스를 의식합니다.
안쪽 변
앞쪽 변

기억해둘 다섯 가지 기본 요소 <small>(26쪽~)의 포인트</small>

구도　형태　질감

시선을 조금 비스듬히 위쪽에 두어 원근감이 잘 드러나도록 구도를 잡습니다. 형태를 잡을 때는 퍼스의 원리를 다시 한번 확인합니다(56쪽). 바로 앞쪽 변보다 안쪽 변이 짧습니다. 문자는 그린다기보다 필압을 바꿔가며 연필을 섬세하게 무작위로 움직이면 문자처럼 보입니다. 종이의 부드러운 질감을 의식하여 직선만 그리지 않도록 노력합니다.

완성 데생

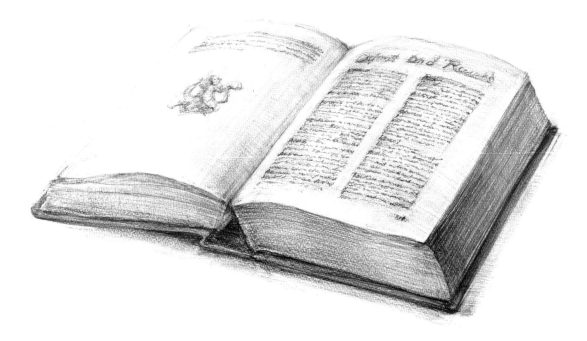

보조선

1 가로세로로 꼭짓점의 위치 관계를 확인합니다. 가로세로로 비율을 측정하여 부드러운 B 계열 연필로 밑그림을 그립니다.

 point! 화면과 평행하게 보조선을 그어서 책의 각도를 확인합니다.

2 팔을 크게 움직이며 면을 따라 가로세로로 칠합니다.

 point! 윤곽선 밖으로 튀어나가지 않도록 중간에 손을 멈추면 멈춘 부분이 진해집니다. 튀어나간 곳은 나중에 떡지우개로 지워줍니다.

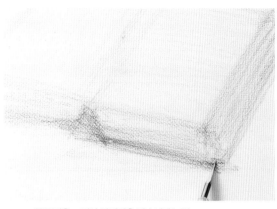

3 앞쪽 변을 그려서 안정감을 잡습니다(41쪽).

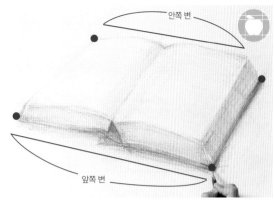
안쪽 변
앞쪽 변

4 형태를 확인하면서 네 모서리의 위치를 정합니다.

 point! 퍼스의 원리(56쪽)에 따라 앞쪽 변보다 안쪽 변이 짧습니다.

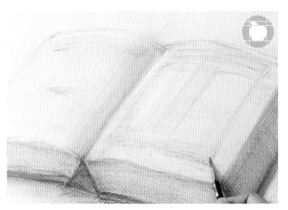

5 삽화와 글자의 위치를 잡습니다.

 point! 자세하게 그리지 않고 단락을 하나의 블록으로 그립니다.

가운데

6 삽화는 진한 부분이나 큰 부분을 그립니다. 문자는 항상 가운데 부터 그립니다.

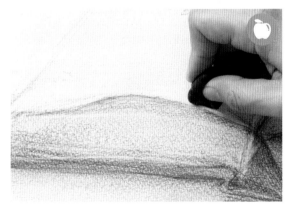

7 빛이 닿는 면은 H 계열 연필을 사용합니다. 종이가 볼록한 부분 과 페이지가 넘겨지는 부분을 그립니다.

 point! 이렇게 볼록한 부분이 종이의 부드러움을 표현하여 책 느낌을 연 출합니다.

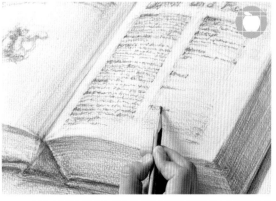

8 문자 부분은 연필을 세워서 쥐고 필압을 바꾸면서 자잘하게 움 직여서 그립니다.

 point! 한 글자씩 자세하게 그리지 않아도 그럴듯하게 보입니다.

데생 예시

단단하고 부드러운 형태

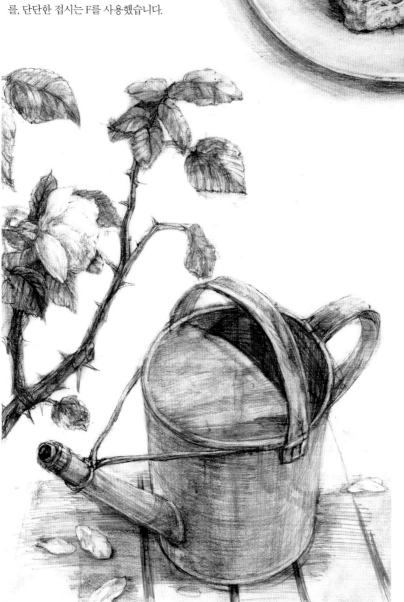

사과 파이

집에서 구운 사과 파이를 식히면서 구운
면과 사과 주위의 울퉁불퉁한 느낌을
자세하게 관찰하면서 그렸습니다.
서둘러서 그릴 때는 연필을 2종류만 사
용해서 그립니다. 부드러운 빵 부분은 B
를, 단단한 접시는 F를 사용했습니다.

장미와 물뿌리개

물뿌리개만 그리려니 어쩐지 쓸쓸
해 보여서 위쪽에 장미를 넣어 장식
했습니다.
물뿌리개는 H 계열 연필로 채도를
떨어뜨리고 장미는 곡선을 살려서
대조적으로 표현했습니다.

수건과 식탁보

부드러운 두 종류 천의 질감을 의식하며 그렸습니다. 수건의 폭신폭신한 느낌은 구불구불하고 꺾인 부분을 세밀하게 그려서 표현했습니다. 식탁보는 천 가장자리의 움직임을 관찰하여 표현했습니다.

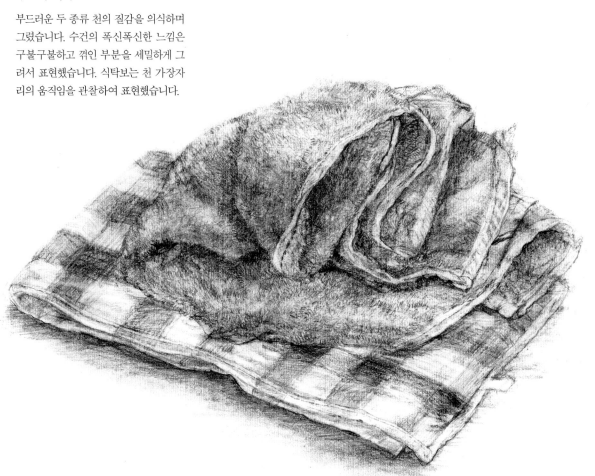

콘센트와 플러그

콘센트의 배선이 재미있어 보여서 그렸습니다. 작은 부품은 시선과 광원에 주의하면서 묘사했습니다. 흰색과 검은색으로 강약을 표현하여 전체적으로 균형을 잡았습니다.

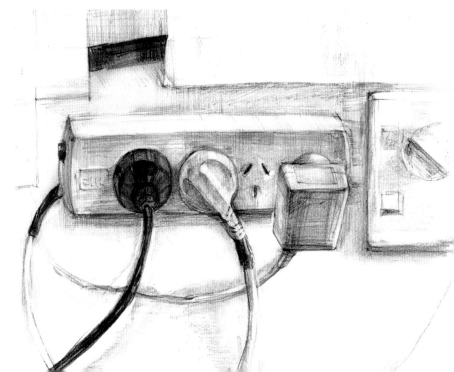

투명 — 물방울

투명한 물체의 광원을 연습합니다. 그림자도 특징이 있으니 물방울을 예쁘게 만들어 그려봅시다.

모티브 예시

빛이 닿은 부분은 어둡고,
닿지 않은 부분은 밝습니다.

기억해둘 다섯 가지 기본 요소 (26쪽~)의 포인트

광원　　형태　　질감

물방울과 유리잔은 빛이 닿는 쪽이 어둡고, 닿지 않는 쪽이 밝아서 일반적인 광원과 반대가 됩니다. 투명한 느낌을 살리려면 콘트라스트를 강조하여 떡지우개로 빛을 더해줍니다. 그러데이션은 섬세하게 넣어줍니다. 완전한 구체가 아니라는 점을 의식해주세요.

완성 데생

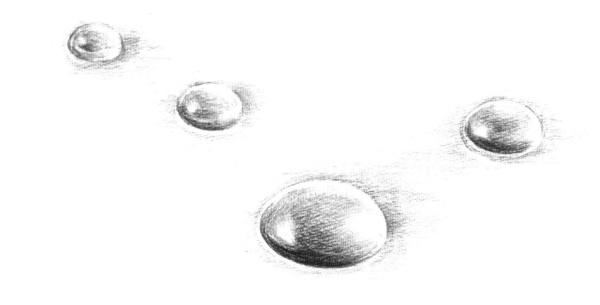

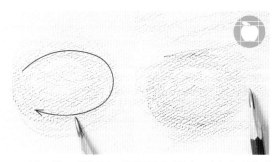

1 부드러운 B 계열 연필로 동글동글 굴리듯이 그려서 밑그림을 잡습니다. 그림자도 넣습니다.

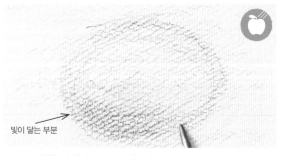

빛이 닿는 부분

2 밑면을 정해서 구도를 안정시킵니다(41쪽).

 point **!** 빛이 닿는 쪽이 어둡고 닿지 않는 쪽이 밝습니다. 일반적인 광원의 명암과 반대가 됩니다.

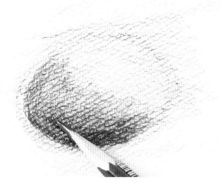

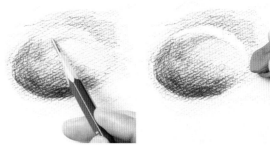

3 어두운 부분을 칠합니다.

4 뒤쪽으로 밑면의 소재가 투명하게 비추는 곳과 테이블에 떨어지는 그림자를 검게 칠합니다. 빛이 닿지 않는 부분은 떡지우개로 밝게 지웁니다.

 point ! 일반적인 광원과 반대가 됩니다.

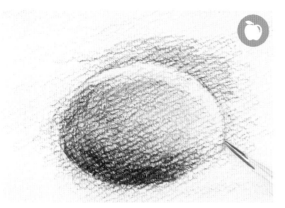

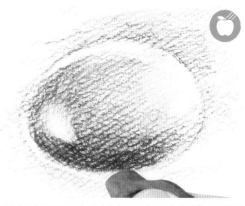

5 H 계열 연필로 바꿔 쥐고 섬세하게 그러데이션을 그립니다.

6 떡지우개로 누르듯이 하이라이트를 넣습니다. 주변을 둥글게 지워서 윤곽을 정리합니다.

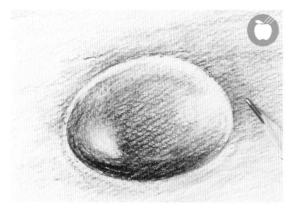

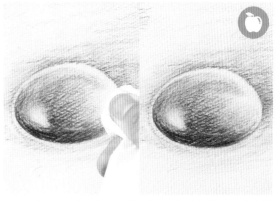

7 검은 물방울이 되지 않도록 주의하면서 그림자를 자세히 그립니다.

 point ! 그림자도 광원을 나타내는 중요한 부분이니 세밀하게 그립니다.

8 티슈로 눌러서 부드럽게 만듭니다. 점점 더 섬세하게 그러데이션을 넣어서 완성합니다.

PART 2

투명 — 물방울

투명 — 유리잔

둥근 형태는 그리기 어려우니 가능한 한 곧은 원기둥을 고릅니다. 콘스라스트가 눈에 잘 띄도록 배치합니다.

모티브 예시

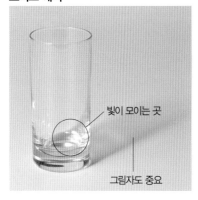

빛이 모이는 곳

그림자도 중요

완성 데생

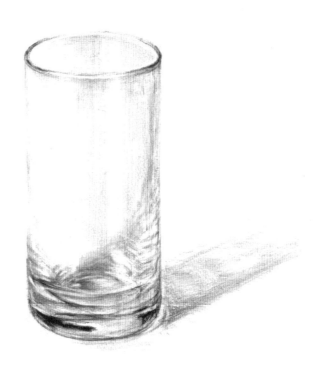

기억해둘 다섯 가지 기본 요소

(26쪽~)의 포인트

광원　　형태　　질감

물방울(68쪽)과 마찬가지로 일반적인 광원과 반대로 빛이 닿는 쪽이 어둡고 닿지 않는 쪽이 밝습니다. 유리잔과 그림자의 반짝이는 빛은 떡지우개를 사용하여 표현합니다. 예시의 유리잔은 원기둥 형태로 머그잔(52쪽)과 비슷한 원리입니다. 콘트라스트를 강조하면 유리잔의 질감이 살아납니다.

1 　가로세로로 꼭짓점의 위치 관계를 확인합니다. 가로세로로 비율을 측정하여 부드러운 B 계열 연필로 밑그림을 그립니다.

위쪽 원

중심선

아래쪽 원

보조선

B

A

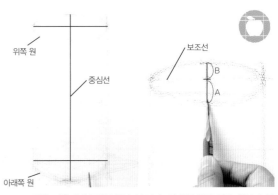

2 　좌우 가운데에 중심선을 넣습니다. 아래쪽 원이 위쪽 원보다 곡선이 큰 점에 주의하면서 형태를 잡습니다. 위쪽 원과 아래쪽 원에 십자로 보조선을 넣습니다.

 point ! 퍼스의 원리에 따라 안쪽 B보다 눈앞의 A가 길어집니다(33쪽).

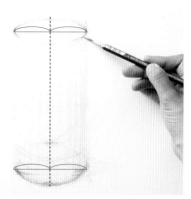

3 좌우 끝의 위치가 틀어지지 않았는지 좌우 대칭이 되는 곳을 항상 의식하면서 가장자리를 그립니다. 좌우 꼭짓점을 정합니다.

4 지면을 따라 그림자를 그립니다. 떡지우개를 사용하여 밝은 부분을 그립니다.

 point 그림자도 모티브 중 일부라고 생각하고 동시에 그립니다.

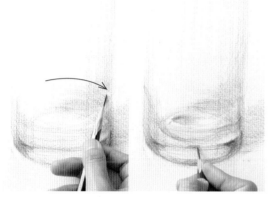

빛

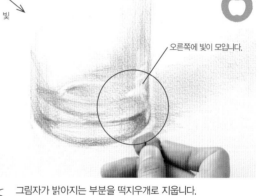

오른쪽에 빛이 모입니다.

5 아래쪽 원의 바닥을 그립니다. 형태가 정해지면 연필을 HB나 F로 바꿔서 콘트라스트를 더합니다.

 point 두께가 있는 유리잔은 밑면에 콘트라스트가 크게 생기므로 의식하며 관찰합니다.

6 그림자가 밝아지는 부분을 떡지우개로 지웁니다.

point 왼쪽에서 빛이 오면 오른쪽이 밝아집니다.

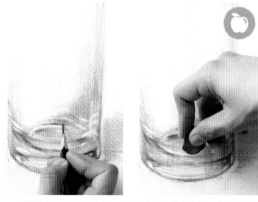

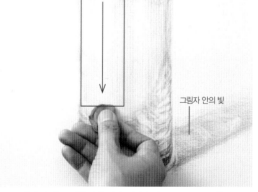

그림자 안의 빛

7 연필을 세워서 잡습니다. H 계열 연필과 떡지우개로 어두운 부분부터 밝은 부분으로 그러데이션을 넣습니다.

 point 연필을 세우고 콘트라스트를 강하게 넣으면 유리잔의 질감이 살아납니다.

8 그림자 안에도 빛을 넣습니다. 떡지우개를 평붓처럼 사용해 어루만지듯이 그립니다. 조정하여 완성합니다.

투명

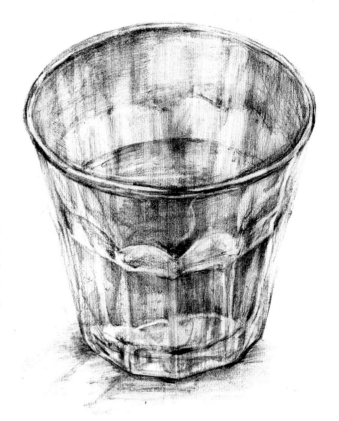

각진 유리잔

각이 져서 빛이 꺾이는 모습이 예쁜 유리잔입니다. 기하학적 디자인을 의식하지 않으면 꺾인 면의 크기가 달라지니 주의합니다. 그러데이션을 자잘하게 넣으면서 부분적으로 콘트라스트를 강하게 냅니다.

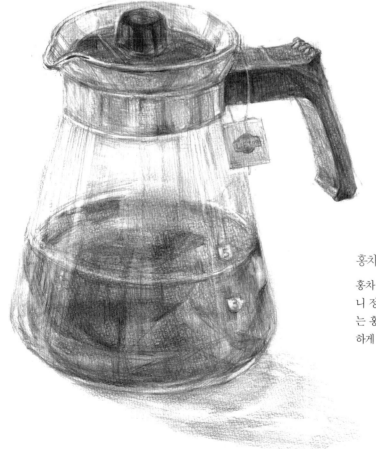

홍차가 담긴 유리 찻주전자

홍차 색 안에 여러 가지가 비추고 있으니 정밀하게 관찰합니다. 검은색 손잡이는 홍차의 색과 구별하기 위해 5B로 강하게 넣었습니다.

말린 정어리

건어물은 콘트라스트가 선명한 모티브입니다. 투명한 비닐에 넣으면 또 하나의 콘트라스트가 생깁니다. 봉투 안에 담긴 정어리는 가장 가까운 정어리를 뚜렷하게 그리고 점점 멀어질수록 흐릿하게 그립니다. 그 후에 봉투의 비닐 느낌을 추가합니다.

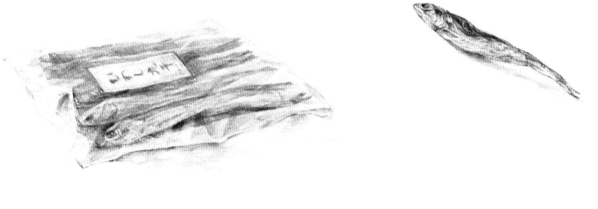

유리그릇에 담은 레몬

레몬을 물에 띄웠습니다. 물은 계속 움직여서 다양한 모습을 보여주므로 어디에 빛이 모이고 어떤 무늬가 생기는지 특징을 먼저 잡아야 합니다. 레몬은 물에 잠긴 부분이 밝아진다는 점에 주의합니다. 유리그릇의 그림자도 매력적입니다. 그림자에 생기는 그러데이션도 세밀하게 관찰하여 그립니다.

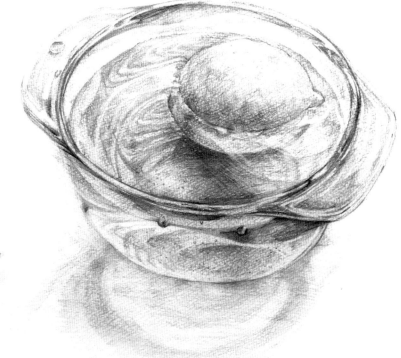

데생의 잘못된 부분을 알아봅시다

정신없이 그리기에 집중하다 문득 정신을 차리고 봤더니 모티브가 크게 비틀어진 적이 있나요?
잘못된 점을 알아차리는 방법을 소개합니다.

기본적인 물건의 구조를 이해합니다

데생에서 잘못된 점을 알아차리려면 어떻게 하면 좋을까요? 이는 단순하게 말하면 데생을 잘하느냐 못하느냐, 즉 기본적인 사물의 구조를 이해하고 있느냐 아니냐와 연결됩니다. 사물의 구조를 이해하려면 데생을 할 때 베이스가 어떤 형태로 되어 있는지 파악하고 형태에 따라 빛과 음영과 반사광이 어떻게 들어가는지를 파악하는 힘이 중요합니다. 혹시 이러한 점이 조금이라도 부족하다고 느낀다면 '기억해둘 다섯 가지 기본 요소(26쪽~)'를 다시 한번 확인해봅시다. 물론 이러한 데생의 기본을 몰라도 경험이나 상식으로 '이 형태는 이상해.'라고 깨달을 수도 있습니다. 하지만, 해결책을 모르면 수정할 수가 없습니다.

아무리 노력해도 잘못된 곳은 나옵니다

데생을 확실하게 공부했어도 잘못된 부분은 나올 수밖에 없습니다. 그림을 그리는 일은 자신의 세계에 빠져드는 작업이라서 시야와 판단력이 둔해지기 때문입니다. 또 무의식 중에 빨리 완성하고 싶고 수정하지 않으려는 욕구가 있어서 스스로 관대해지기 쉽습니다.

잘못을 발견하려면
'객관적인 힘'이 중요합니다

점검하는 눈이 관대해지면 잘못을 알아차리지 못하거나 알아차려도 모르는 척하게 됩니다. 이와 같은 자세를 없애려면 다음과 같은 방법을 시험해봅시다. 포인트는 객관적으로 보는 힘을 키우는 것입니다.

잘못을 발견하는 방법

그림을 거꾸로 놓고 봅니다.

거울에 비춰봅니다.

눈을 가늘게 뜨고 봅니다.

연필 등으로 수평과 수직을 측정합니다.

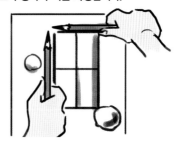

그래도 자신을 감싸고 싶어질 때는

객관적으로 보려고 노력해도 자신의 그림을 볼 때는 감싸려는 마음이 작용하기 마련입니다. 이럴 때는 시간을 조금 두고 머리를 식히는 시간을 갖거나 다른 사람에게 의견을 들어봅시다. 자신의 버릇은 스스로 알아차리기 어렵습니다. 부끄러워하지 말고 "이거 어떤 거 같아?" 하고 다른 사람의 솔직한 의견을 들어봅시다. 잘못된 점을 고쳤을 때 느끼는 기쁨도 숙달하는 밑거름이 됩니다.

point !

시험해봅시다

일정 시간을 둡니다

막 그린 후에는 마음이 많이 담겨 냉정하게 볼 수 없습니다. 차를 한 잔 마시거나 하룻밤 자거나 시간을 두고 봅시다.

다른 사람에게 묻습니다

다른 사람에게 묻지 않고 스스로 파악하고 싶어 하는 사람도 있으리라 생각합니다. 하지만 스스로 알아차리는 것은 기술을 몸에 익혀서 자신의 버릇을 파악한 뒤로 미룹시다. 스스로 제대로 그렸다고 생각해도 다른 사람의 눈으로 보면 어긋나 보이는 곳도 있습니다.

자신의 버릇을 파악합니다

사람마다 각자 버릇이 있는데 스스로 알아차리지 못할 때가 있습니다. 예를 들면 항상 화면의 오른쪽 위를 틀리거나 수평선이 왼쪽으로 기우는 등 사람마다 버릇이 나옵니다. 그림을 그릴 때 자세나 시력 탓인지도 모릅니다. 가능한 한 자신의 버릇을 파악해둡시다.

복잡한 형태 ― 4등분 단호박

잘린 면이 예쁜 것으로 고릅니다. 면(38쪽)에 따른 명암 표현을 연습합니다.

모티브 예시

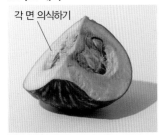

각 면 의식하기

완성 데생

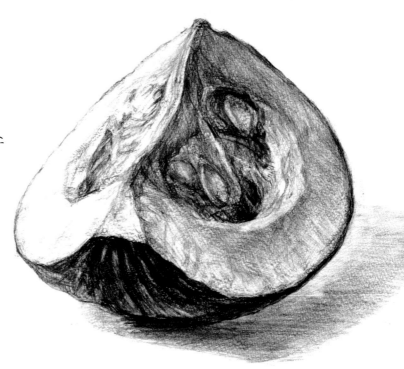

기억해둘 다섯 가지 기본 요소

(26쪽~)의 포인트

구도 　 광원 　 형태 　 질감

좌우의 잘린 면이 잘 보이도록 균형 잡힌 구도를 연출합니다. 광원에 따른 큰명암을 인식하는 일이 중요합니다. 씨앗의 어두운 부분을 더하거나 껍질 부분은 선에 강약을 더하거나 해서 질감을 표현합니다. 껍질 무늬는 떡지우개로 가볍게 지워서 표현합니다.

1 가로세로 꼭짓점의 위치 관계를 확인합니다. 가로세로 비율을 측정하여 부드러운 B 계열 연필로 밑그림을 그립니다.

 point 정면 구도를 피하고 좌우의 잘린 면이 잘 보이도록 균형을 잡아줍니다.

2 가로세로로 꼭짓점의 위치를 확인하면서 가볍게 윤곽을 그립니다.

 point 꼭짓점을 늘이면 어느 면에 닿을지, 이 꼭짓점과 저 꼭짓점 중 어디가 더 위일지 등을 비교하면서 확인합니다.

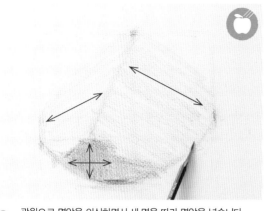

3 광원으로 명암을 의식하면서 세 면을 따라 명암을 넣습니다.

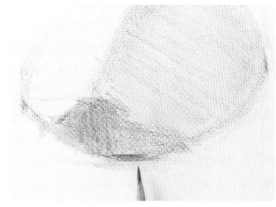

4 아래쪽 꼭짓점의 위치를 정합니다(41쪽).

 point! 지면에 닿은 그림자 부분에 주의하면서 넣습니다. 빗나가면 모티브가 일어선 것처럼 보이거나 누운 듯이 보입니다.

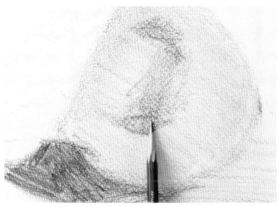

5 옴폭한 부분에 명암을 넣습니다. 대략적으로 넣으면 충분합니다.

point! 아직 씨앗 같은 자잘한 부분까지 전부 그리지 않습니다.

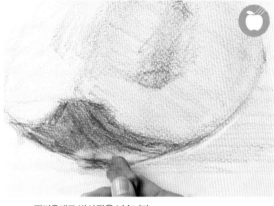

6 떡지우개로 반사광을 넣습니다.

 point! 지나치게 하얗게 지우지 않도록 주의하면서 부드럽게 넣습니다. 반사광은 밑그림처럼 하얗게 지워두고 나중에 조정합니다.

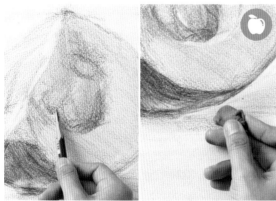

7 씨앗을 자세하게 그립니다. 껍질은 부드러운 B 계열 연필로 강하게 힘을 주어 그립니다. 떡지우개로 그림자의 강도를 정리합니다.

 point! 껍질이 검어서 그림자가 오히려 밝게 보이는 부분도 있습니다.

8 HB나 F 정도의 연필로 부드럽게 그립니다. 껍질 무늬는 떡지우개로 지워서 넣고 윤곽선에 강약을 주어서 껍질의 울퉁불퉁함을 표현합니다. 연필을 세워서 씨앗과 자잘한 부분을 그립니다. 계속 그려서 완성합니다.

복잡한 형태 — 해바라기

꽃이 크고 꽃잎이 균등한 꽃이 그리기 쉽습니다. 꽃잎과 줄기 등의 질감을 다르게 표현해봅시다.

모티브 예시

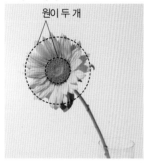

원이 두 개

완성 데생

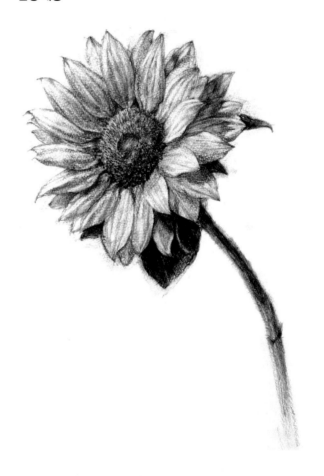

기억해둘 다섯 가지 기본 요소

(26쪽~)의 포인트

광원　형태　질감　공간

가운데 꽃술 부분의 작은 원과 꽃잎을 아우르는 커다란 원을 먼저 그립니다. 꽃잎은 하나하나 순서대로 그리지 않고 크게 4등분 한 후 덩어리별로 정리해서 그립니다. 꽃잎이 겹쳐지는 부분은 어느 쪽이 밝고 어느 쪽이 어두운지 비교하면서 떡지우개로 지워서 표현합니다. HB나 F 정도의 연필로 꽃잎의 형태와 잎사귀를 그려나갑니다.

1 형태를 살피면서 꽃술의 가운데 원, 꽃잎이 들어가는 큰 원, 줄기를 부드러운 B 계열 연필로 밑그림을 그립니다.

 자연물이니 형태를 지나치게 의식하지 않아도 괜찮습니다. 다만 꽃잎이 연결된 곳이나 잎사귀의 위치 등은 규칙을 의식하고 그립니다.

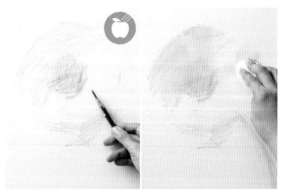

2 꽃잎 부분의 명암을 크게 그리고 티슈로 부드럽게 문지릅니다.

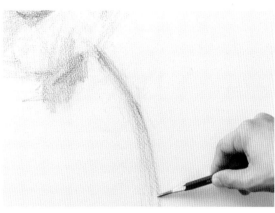

3 바로 앞에 있는 잎사귀를 대략적으로 그립니다. 줄기는 평면처럼 보이지 않도록 원기둥을 머릿속에 그리면서 곡선으로 그립니다.

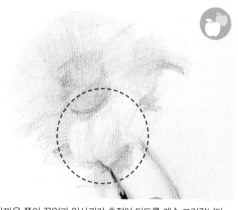

4 가까운 쪽의 꽃잎과 잎사귀가 초점이 되도록 계속 그려갑니다.

5 꽃잎을 크게 4등분 합니다. 한 장씩 그리지 않고 구역으로 정리해서 그립니다.

 point ! 꽃잎은 한 장 한 장 순서대로 그리지 않습니다.

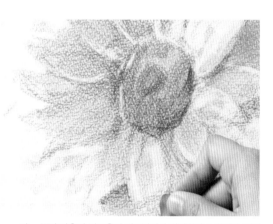

6 어느 쪽이 밝은지 어두운지 비교하면서 떡지우개로 겹쳐진 부분의 꽃잎을 살려줍니다.

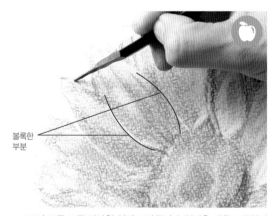

볼록한 부분

7 HB나 F 등 조금 단단한 연필로 바꿉니다. 연필을 세우고 꽃잎의 형태를 그려 넣습니다.

 point ! 꽃잎은 아래쪽이 조금 볼록합니다. 기존에 상상하던 이미지에 사로잡히지 말고 잘 관찰하여 그립니다.

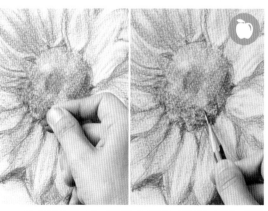

8 떡지우개로 두드리고 뾰족하게 세워서 지우면서 가운데 씨앗을 그립니다. 연필을 무작위로 움직여서 울퉁불퉁한 질감을 표현합니다. 계속 그려서 완성합니다.

데생 예시
복잡한 형태

수국과 화병

정원에 핀 예쁜 수국을 따왔습니다. 수
국은 복잡하게 보이지만, 작은 꽃 자체
는 복잡하지 않습니다. 꽃 전체는 구체
를 떠올리면서 크게 그리고 앞쪽부터 자
세하게 그립니다.

들에 핀 꽃 01

공원의 거대한 수목 옆에 조용하게 피어
있는 백합과의 꽃입니다. 배경을 어둡게
하고 꽃잎에 비추는 햇빛을 떡지우개로
지워서 강렬한 인상을 주는 작품으로
완성했습니다.

에그 머핀

때때로 맛있어 보이는 음식을 그리고 있
습니다. 한입 베어 물어서 노른자가 흘러
나온 느낌을 그렸습니다. 맛있어 보이게
그리기란 쉽지 않지만, 상당히 흥미로운
작업입니다.

들에 핀 꽃 02

작은 꽃잎이 잔뜩 모인 꽃은 공간의 형
태를 먼저 크게 그리고 나서 세부를 묘
사합니다. 대략적으로 데생을 한 후에
색연필로 색을 조금 넣어서 포인트를 줘
도 좋습니다. 색연필을 사용하고 싶을
때는 칠할 부분을 미리 남겨 놓지 않으
면 색이 흐릿해지니 주의해야 합니다.

들에 핀 꽃 03

꽃과 줄기의 움직임이 재미있어서 그렸
습니다. 왼쪽 아래의 꽃을 집중해서 그리
고, 나머지 부분은 선의 강약으로 역동
적인 느낌이 들도록 완성했습니다.

초상화와 인물 데생의 차이는?

인물 데생을 하다 보면 자꾸 닮게 그리고 싶어지는데, 초상화가 아니라는 점에 주의해야 합니다.
그러면 인물 데생을 그릴 때는 어떤 점에 주목하면 좋을까요?

인물 데생은
사람을 그립니다

먼저 초상화와 인물 데생의 차이를 생각해봅시다. 초상화는 모델과 닮게 그리는 것이 목적이고 인물 데생은 사람 자체를 그리는 것이 목적이라고 생각합니다. 인물 데생을 하고 있으면 처음에는 닮았는지 안 닮았는지에 신경이 쓰입니다. 하지만, 인물 데생에서 가장 중요한 점은 사람이라는 입체 모티브를 데생으로 그린다는 것입니다. 모델과 닮아야 한다는 생각을 버립시다. 닮아야 한다고 생각하는 한, 인물 데생이 아니라 초상화가 되기 쉽습니다. 혹은 만화처럼 특정 부분을 강조하는 그림이 될 수도 있습니다.

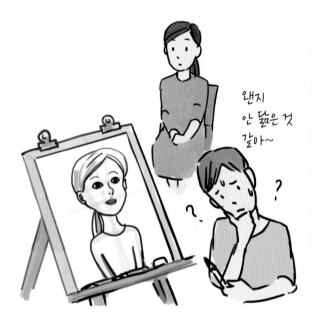

왠지
안 닮은 것
같아~

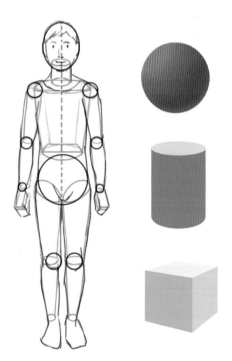

인물의 입체 구조를
파악하는 것이 중요합니다

우선 인물의 입체 구조를 파악하고 광원을 확인합니다. 그리고 각각 질감을 상상합시다. 골격을 이해하고 있으면 가장 좋지만, 인체 모형처럼 자세하게는 몰라도 각 부분의 바탕이 되는 구조를 파악하면 됩니다. 머리는 구체, 팔은 원기둥, 몸은 직육면체나 원기둥이라는 기본 형태를 파악하고 관절을 의식합니다. 또 자신의 몸을 참고하면서 그릴 수 있으므로 모델뿐만 아니라 자신의 몸도 관찰해봅시다.

계속 전체를 확인하면서
진행합니다

인물 데생을 할 때 팔이나 몸보다 얼굴에 집중하여 그리기 쉽습니다. 얼굴을 우선해서 그리다 보면 얼굴이 점점 커지게 되니 주의해야 합니다. 얼굴을 어느 정도 그렸다면 손이나 몸을 그리는 등 전체적으로 손을 대도록 합시다. 그리고 자꾸 뒤로 물러나서 전체를 보는 것도 중요합니다. 이것이 바로 관찰하기, 어떻게 되는지 파악하는 행동입니다.

인물 데생의 매력은
존재감과 분위기

인물 데생의 매력은 모델이 가진 존재감과 분위기를 느낄 수 있다는 점입니다. 특히 분위기를 표현하는 것이 중요합니다. 예를 들어 아는 사람이 멀리서 걸어오면, 얼굴이 자세히 안 보여도 걷는 모습이나 분위기로 알아볼 때가 있습니다. 이러한 점을 그림에 나타내야 합니다. 그 사람다운 부분을 그림에 감각적으로 표현한다고 생각해봅시다. 그러려면 우선 인물 데생과 그림을 많이 봅시다. 특히 처음에는 유명 작가의 그림을 주의 깊게 관찰해봅시다. 많은 사람이 왜 그 그림에 공감했는지를 살펴보면 단순하게 모델과 닮았다는 점 외에 반드시 무언가가 숨겨져 있기 마련입니다. 그리고 스스로 좋아하는 데생 요소를 찾아봅시다. 선이 예쁘다, 현장감이 느껴진다, 힘차다 등등 지금 다른 사람의 그림을 보며 끌리는 매력이 앞으로 데생을 할 때 추구하는 답이 될 수 있습니다.

Lesson 13

인물 — 손

손가락을 구부리거나 움직임을 주는 편이 볼륨이 있어 그리기 쉽습니다.

모티브 예시

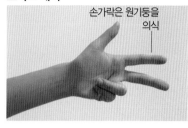

손가락은 원기둥을 의식

완성 데생

기억해둘 다섯 가지 기본 요소 (26쪽~)의 포인트

구도　광원　형태　질감

우선 자신의 손을 꼼꼼하게 관찰합니다. 손가락으로 앞뒤를 만드는 구도가 그리기 쉽습니다. 손가락은 하나하나 그리지 않고 손목, 손바닥, 손가락의 덩어리로 그립니다. 손가락은 기본적으로 원기둥이라는 점을 의식합시다. 떡지우개와 B 계열 연필로 부드러움을 표현하고 그림자 부분은 눌러서 부드럽게 만듭니다.

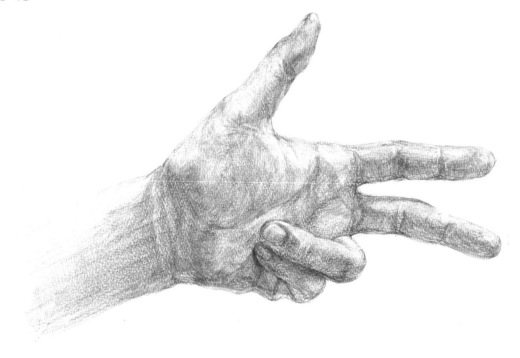

1 부드러운 B 계열 연필로 손목, 손바닥, 손가락의 큰 덩어리를 밑그림으로 그립니다.

point ! 손바닥과 손가락을 1:1 비율로 그립니다. 손가락은 관절로 3등분 합니다. 아직 손가락을 하나하나 그리지 않습니다.

2 엄지손가락의 밑그림을 대략 그립니다. 다른 네 손가락과 손가락의 방향이 다른 점을 주의합니다. 손가락이 시작되는 삼각형 부분은 가볍게 형태를 잡습니다.

3 약지와 새끼손가락의 밑그림을 그립니다. 새끼손가락은 약지보다 안쪽으로 구부러집니다.

4 크게 음영을 넣고 티슈로 눌러 흐릿하게 만듭니다.

point ! 피부는 빛이 닿는 부분도 하얗게 남기지 않고 색을 칠합니다.

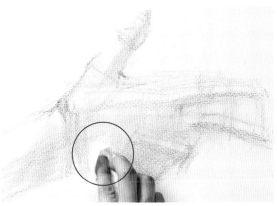

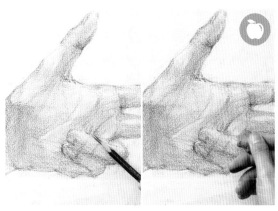

5 손가락 끝의 가장 어두운 부분을 정합니다.

6 떡지우개로 주름을 그리고 연필로 가장자리를 가볍게 그려갑니다. 이 과정을 반복해서 점점 자세히 그립니다.

point ! 떡지우개로 눌러서 부드러운 질감을 표현합니다.

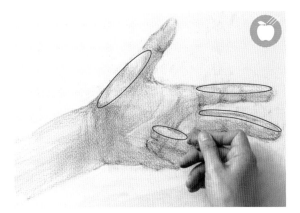

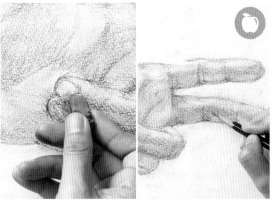

7 광원을 생각하면서 떡지우개로 빛이 닿는 곳곳을 지웁니다. H 계열 연필을 쥐고 그러데이션을 넣습니다.

point ! 윤곽을 지나치게 또렷이 그리면 그 부분이 앞으로 튀어나와 보이니 주의합니다.

8 손톱을 떡지우개로 지웁니다. 연필을 세워 쥐고 빛과 그림자의 경계를 면을 따라 자세하게 그립니다. 계속 그려서 완성합니다.

인물 — 얼굴

모델을 그릴 때는 정면부터 그립니다. 자화상을 그릴 때는 내려다보면 퍼스가 들어가서 그리기 어려워지니 주의합니다.

모티브 예시

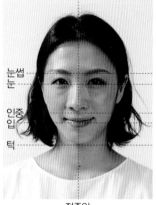

눈썹
눈

인중
입

턱

정중앙

완성 데생

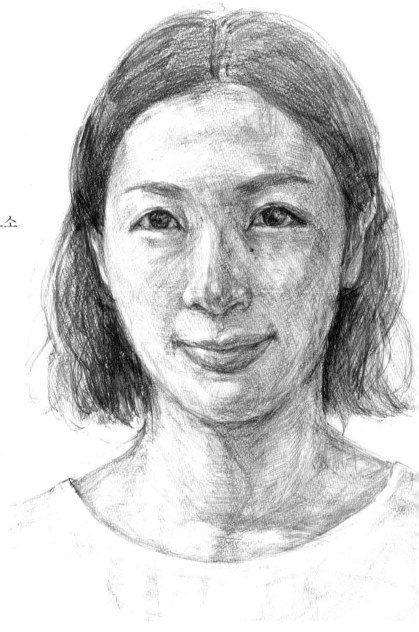

기억해둘 다섯 가지 기본 요소
(26쪽~)의 포인트

광원　　형태　　질감

얼굴에 정중선을 그리지만, 사람의 얼굴은 절대 좌우 대칭이 되지 않는다는 점을 의식합니다. 얼굴은 자세한 부분을 하나씩 그리지 않고 눈, 코, 입, 턱의 위치를 옆으로 길게 늘입니다. 머리는 커다란 구체를 떠올리며 그립니다. 광대뼈를 의식하면서 골격을 따라 면이 바뀌는 부분에 주의합니다. 초상화가 아니니 모델과 닮게 그리는 데 주력하지 않도록 합니다(82쪽).

1 정중선을 그리고 머리와 턱의 위치를 부드러운 B 계열 연필로 그립니다.

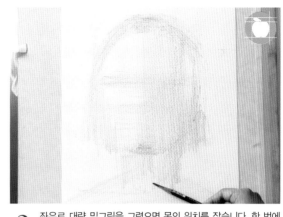

2 좌우로 대략 밑그림을 그렸으면 목의 위치를 잡습니다. 한 번에 묘사하려 하지 말고 커다란 덩어리를 중심으로 그립니다.

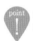 point ! 측정할 때는 눈을 가늘게 뜨고 봅니다. 눈을 가늘게 뜨면 불필요한 부분이 생략되어 보기 쉽습니다.

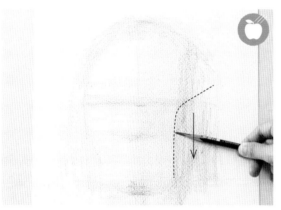

3 눈, 인중, 입의 위치를 대략적으로 잡습니다. 형태가 바뀌는 광대뼈 옆으로 명암을 넣습니다.

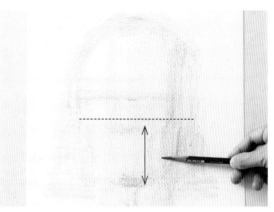

4 광대뼈에서 아래쪽으로도 가볍게 명암을 넣습니다.

5 코 옆과 턱 아래쪽에 음영을 강하게 넣습니다.

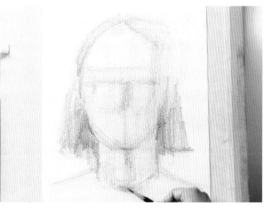

6 가장 어두운 머리카락을 빨리 칠하여 위치를 정합니다. 목은 원기둥을 의식하며 그립니다.

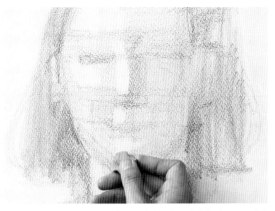

7 코, 인중, 광대뼈, 턱의 위치를 떡지우개로 지워서 기준으로 삼습니다.

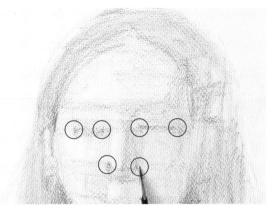

8 눈과 코의 좌우 위치를 가볍게 정리합니다.

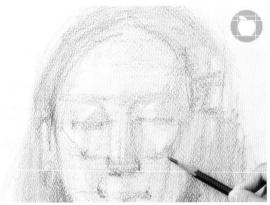

9 얼굴의 면을 자세하게 나눠갑니다.

 골격을 따라 면이 변해가는 부분을 관찰합니다.

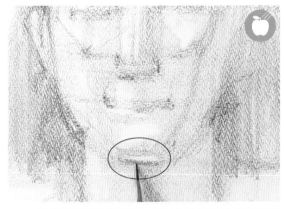

10 턱 아래 반사광을 떡지우개로 지우고 그 아래쪽을 연필로 진하게 눌러줍니다.

 반사광을 넣으면 깊이가 생깁니다.

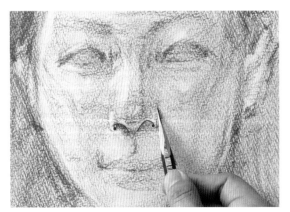

11 HB나 F 연필로 바꾸고 콧구멍을 그립니다.

 콧구멍은 동그라미가 아니라 눌린 타원 형태입니다.

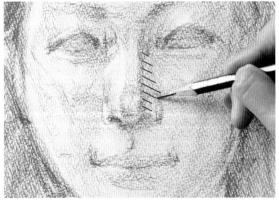

12 코에 생기는 빛과 그림자의 경계를 그립니다.

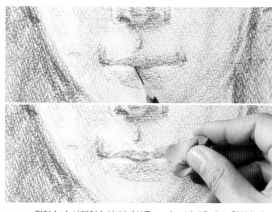

13 윗입술과 아랫입술의 경계선을 그리고 떡지우개로 윗입술의 반 사광을 그립니다.

point! 윤곽선을 한 번에 그리면 일러스트처럼 보이므로 입체감이 표현되 도록 주의합니다.

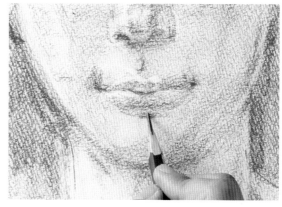

14 이제부터 연필을 세워서 쥐고 아랫입술 밑부분에 입체감을 의식 하며 명암을 넣습니다.

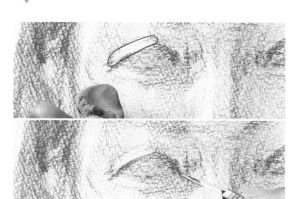

15 눈두덩이의 가장 밝은 부분을 떡지우개로 지우고 눈 위쪽의 곡 선을 연필로 살립니다.

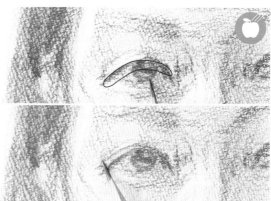

16 눈두덩이에서 흰자에 지는 그림자를 그립니다. 쌍꺼풀도 그려줍 니다.

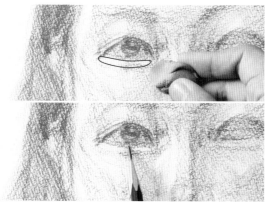

17 눈 밑 살의 가장 밝은 부분을 떡지우개로 지우고 눈의 아래쪽 곡 선을 연필로 살립니다.

point! 세밀하게 그리면 눈이 생생해집니다.

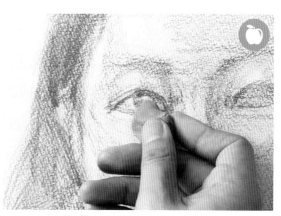

18 떡지우개로 눈동자에 빛을 넣습니다. 계속 그려서 완성합니다.

point! 이때 넣는 빛에 따라 모델의 시선이 결정됩니다.

인물 — 상반신

피부가 많이 노출되는 단순한 옷을 선택하면 골격이 보여서 그리기 쉽습니다.

모티브 예시

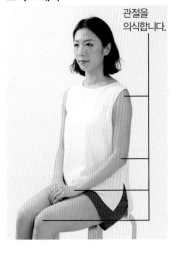

관절을
의식합니다.

완성 데생

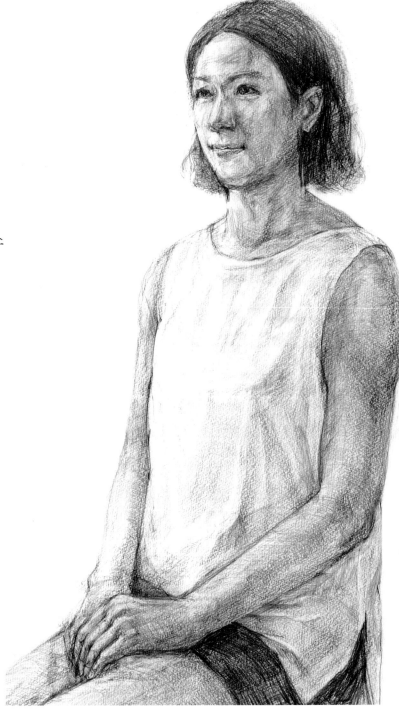

기억해둘 다섯 가지 기본 요소

(26쪽~)의 포인트

구도　형태　질감　공간

구도를 정할 때 아이레벨(56쪽)의 위치를 확인합니다. 이번에는 허벅지에서 대담하게 자르고 머리를 넣습니다. 위아래를 모두 자르면 갑갑한 느낌이 드니 주의합니다(27쪽). 양손을 넣고 얼굴과 손에 초점을 맞추어 균형을 잡습니다. 얼굴에만 지나치게 집중하여 그리지 않도록 주의합니다. 특히 손은 나중으로 미루기 쉬우니 우선 덩어리로 그려두고 전체를 보면서 진행해갑니다. 초보자가 갑자기 전신을 그리기는 어려우니 상반신부터 도전하기를 추천합니다.

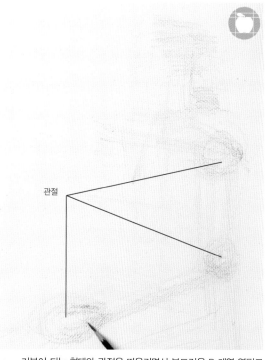

1 기본이 되는 형태와 관절을 떠올리면서 부드러운 B 계열 연필로 전체 밑그림을 그립니다.

 point ! 머리는 구체, 팔은 원기둥이라는 점을 의식합니다(82쪽).

2 여성은 부드러움을, 남성은 딱딱한 근육을 생각하며 모델을 잘 관찰하면서 그려갑니다.

3 가까운 앞쪽과 깊이를 생각하면서 명암을 넣습니다.

point ! 부위별이 아니라 우선 전체적으로 명암을 넣어줍니다.

4 머리카락처럼 특히 어두운 부분은 처음부터 어느 정도 색감을 표현합니다. 가슴 부근을 떡지우개로 지웁니다.

 5 손 형태를 덩어리로 그립니다.

손가락은 하나하나 그리지 않고 면으로 그립니다.

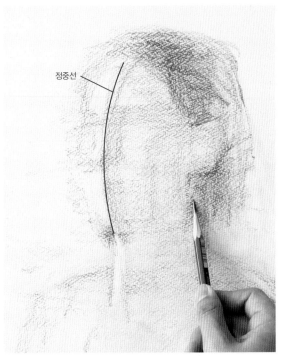

정중선

 6 얼굴에 정중선을 그리고 처음에 턱의 위치를 정합니다. 귀와 목의 형태를 정리합니다.

목은 원기둥을 의식하면서 그립니다. 목이 시작되는 부분을 그릴 때, 목은 비교적 두껍다는 점을 의식합니다.

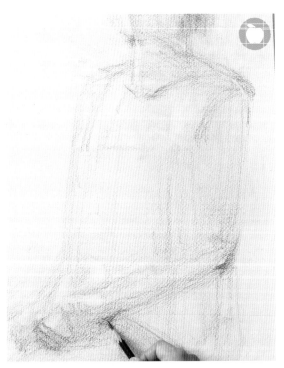

 7 어깨, 팔꿈치, 손목 등 관절을 의식하면서 손과 팔의 위치를 정합니다.

얼굴만 지나치게 묘사하지 말고 얼굴을 어느 정도 그리면 손을 그리고 다음으로 옷을 그리는 등 전체적으로 빠지는 부분이 없도록 그립니다. 얼굴에만 집중하면 얼굴이 커질 수 있으니 주의합니다.

8 떡지우개를 평붓처럼 문질러서 옷의 부드러운 느낌을 살립니다. H 계열 연필로 바꾸고 밝은 부분을 추가합니다.

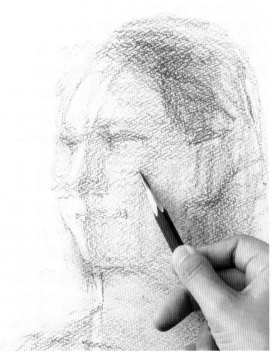

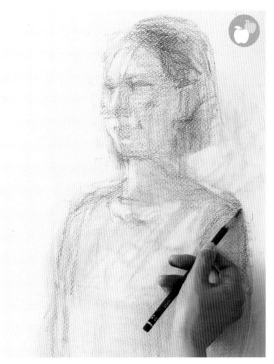

9 얼굴도 조금씩 그려갑니다. 눈, 귀, 코, 턱 등 각각의 관계성을 살핍니다(97쪽).

 세밀한 부분은 연필을 뾰족하게 깎아서 그립니다.

10 앞쪽 어깨부터 안쪽을 향해 깊이감을 서서히 정돈해갑니다.

 시선이 가까운 어깨를 확실하게 그리고, 안쪽 어깨는 흐릿하게 하여 깊이를 의식하며 그립니다.

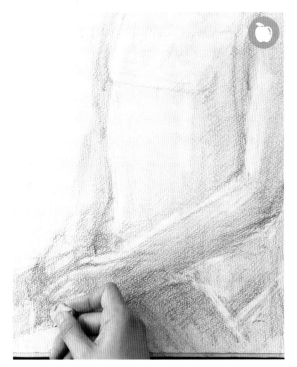

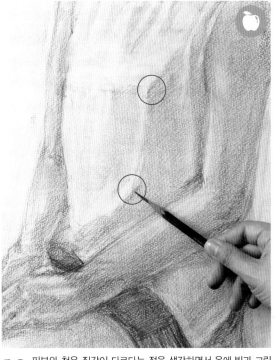

11 옷, 팔, 손가락 등에 빛이 닿는 부분을 떡지우개로 지워서 부드러움을 표현합니다.

12 피부와 천은 질감이 다르다는 점을 생각하면서 옷에 빛과 그림자를 넣습니다. 지금까지의 과정을 반복하면서 전체적으로 그려서 완성합니다.

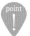 천이 접히는 부분은 그림자가 짙어집니다.

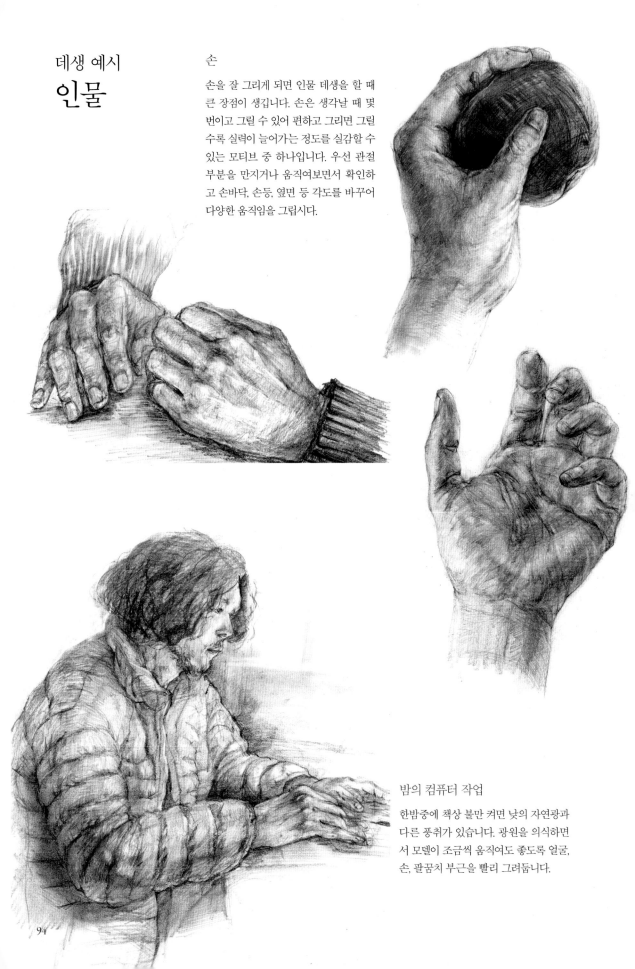

데생 예시
인물

손

손을 잘 그리게 되면 인물 데생을 할 때 큰 장점이 생깁니다. 손은 생각날 때 몇 번이고 그릴 수 있어 편하고 그리면 그릴수록 실력이 늘어가는 정도를 실감할 수 있는 모티브 중 하나입니다. 우선 관절 부분을 만지거나 움직여보면서 확인하고 손바닥, 손등, 옆면 등 각도를 바꾸어 다양한 움직임을 그립시다.

밤의 컴퓨터 작업

한밤중에 책상 불만 켜면 낮의 자연광과 다른 풍취가 있습니다. 광원을 의식하면서 모델이 조금씩 움직여도 좋도록 얼굴, 손, 팔꿈치 부근을 빨리 그려둡니다.

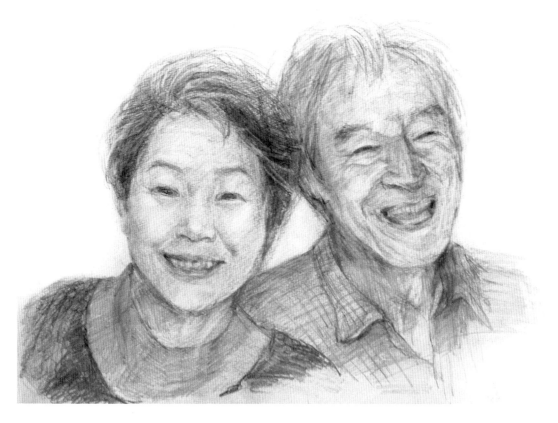

친근한 사람들

사진을 보면서 아무리 정성을 들여 그려도 다른 사람 같다는 생각이 들 때는 그 사람의 분위기를 표현하지 못했을 가능성이 큽니다. 사진을 찍었을 때의 광경이나 그때 나누었던 대화를 떠올리면서, 포기하지 말고 지우고 그리는 작업을 반복하면, 어느 순간 분위기를 표현할 수 있을 때가 꼭 옵니다. 좋아하는 사람을 그리는 일은 무척 즐겁습니다.

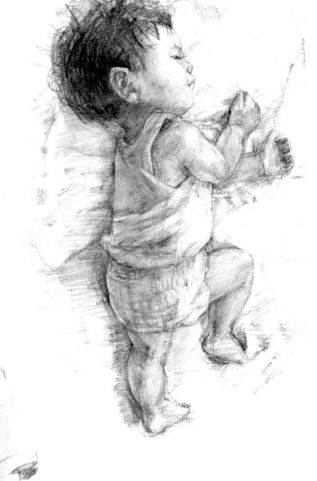

남녀노소를 구별하여 그립니다

아이인지 어른인지, 남자인지 여자인지에 따라 인상이 크게 달라집니다. 각각의 특징과 포인트를 알아둡시다.

나이마다 눈코입의 위치가 달라집니다

사람은 나이를 먹으면서 몸이 점점 변화하는데, 얼굴의 비율도 달라집니다. 아이가 어른으로 성장하면서 머리가 점점 길어집니다. 얼굴을 비교해보면 아기는 눈, 코, 입 같은 중요한 부분이 왼쪽 그림처럼 얼굴의 아래쪽에 모여 있지만, 나이가 들수록 위로 올라갑니다.

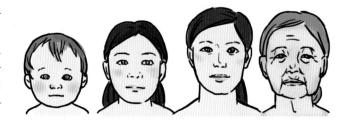

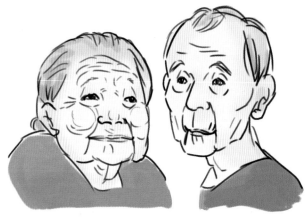

나이를 먹으면 주름이 생깁니다

어른이 되면 얼굴 골격은 고정되지만, 나이를 먹으며 피부가 중력을 못 이기고 내려와 주름이 생깁니다. 주름이라고 뭉뚱그려 말하지만, 사실 주름에도 다양한 타입이 있습니다. 어떤 주름이 어떻게 생기는가에 따라, 또 어떤 식으로 그리는가에 따라 나이가 달라집니다.

point
!

캐릭터 제작에 응용

눈, 코, 입의 위치가 나이에 따라 달라지는 점을 응용하여 캐릭터를 만들 수도 있습니다. 예를 들어 여자아이를 대상으로 귀여운 캐릭터를 만들고 싶을 때는 아기의 얼굴 비율에 가깝게 하면 '귀여워'라고 느낍니다. 지금까지 유행했던 캐릭터의 얼굴을 대충 떠올려보면 이해되리라 생각합니다.

남성과 여성의 차이

성별에 따른 차이도 있습니다. 일본에서는 남녀 모두 7.3 등신이 평균입니다. 알기 쉽게 특징을 각각 살펴봅시다.

point
!

만화처럼 보이지 않도록 주의

인간은 원래 육식 동물이라서 생물을 볼 때 먹을 수 있을지 없을지 살아있는지 아닌지를 눈으로 보고 판단한다고 합니다. 그러니 아무래도 눈 부근에 의식이 집중되어 있습니다. 인물을 그릴 때도 얼굴에 손이 가기 쉽고 다른 부분은 소홀하기 쉽습니다. 또 보통 만화나 일러스트에 친숙한 탓도 있어서 머리와 얼굴 부분이 커지고 손발이 작아지는 경향이 있습니다.

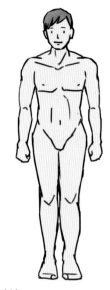

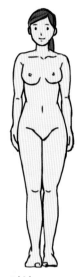

남성
- 골격이 또렷하고 직선 느낌이 많다.
- 어깨와 손발이 뚜렷하다.
- 목젖이 있다. 등등

여성
- 지방이 많아 곡선 라인이 많다.
- 가슴이 나왔고 엉덩이가 크다.
- 허리가 잘록하다. 등등

몸의 법칙을 알면 편리합니다

나이와 성별에 따른 특징을 대충 머릿속에 넣어두고 인물 데생을 하면 크게 잘못 그리지 않습니다. 또 '코 아래와 귀 아래가 같은 높이'이고 '눈과 귀가 같은 높이'이며 '눈과 눈 사이는 다른 눈이 하나 들어가는 정도로 떨어져 있다'와 같은 절대적이진 않지만, 어느 정도 보편적인 몸의 법칙이 있습니다. 이와 같은 지식을 기억해두기만 해도 데생을 할 때 도움이 됩니다.

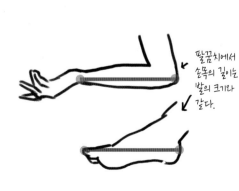

팔꿈치에서 손목의 길이는 발의 크기와 같다.

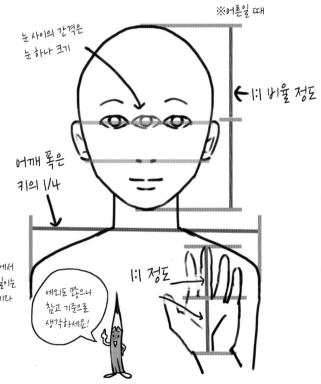

※어른일 때

눈 사이의 간격은 눈 하나 크기

← 1:1 비율 정도

어깨 폭은 키의 1/4

1:1 정도

예외도 많으니 참고 기준으로 생각하세요!

풍경 ― 나무

볼륨이 있는 나무는 잎사귀를 덩어리로 잡을 수 있어 그리기 쉬운 모티브입니다.

모티브 예시

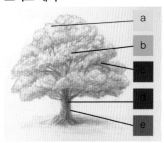

a: 빛이 닿는 밝은 녹색(H, F)
b: 선명한 녹색(HB, B)
c: 그림자가 짙고 흐린 녹색 (H, HB, 문지르기)
d: 그림자가 짙은 갈색 (B, 2B, 문지르기)
e: 반사광으로 밝고 흐린 갈색 (B, 문지르기)

기억해둘 다섯 가지 기본 요소

(26쪽~)의 포인트

잎사귀는 자세한 부분부터 그리지 말고 우선 큰 덩어리를 묘사합니다. 잎사귀의 세밀한 부분은 연필을 다양한 방향으로 움직이면서 선에 강약을 주며 그리면 됩니다. 풍경은 빛과 날씨에 따라 인상이 달라지므로 분위기를 잡아서 표현해봅시다.

완성 데생

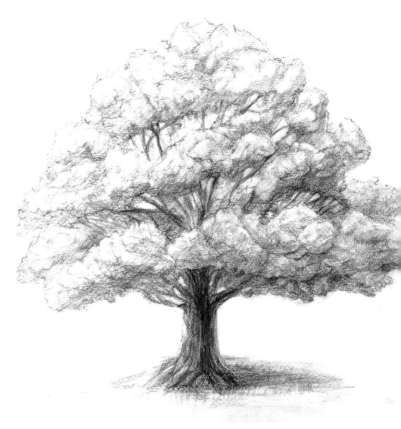

1 가로세로 꼭짓점의 위치 관계를 확인합니다. 가로세로 비율을 측정하여 부드러운 B 계열 연필로 밑그림을 그립니다. 줄기를 생각하며 중심선을 긋습니다.

2 가지마다 둥근 덩어리를 그립니다.

 잎사귀는 자세하게 그리지 않고 큰 덩어리로 생각합니다.

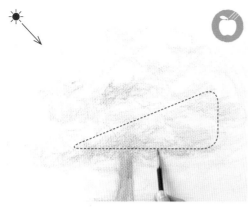

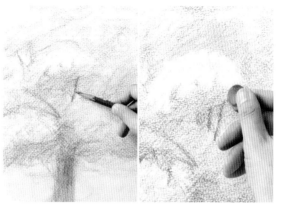

3 왼쪽 위에서 빛이 닿는 부분을 확인하고 우선 덩어리마다 명암을 넣습니다. 오른쪽 아래에 어두운 부분이 많아집니다.

4 사이에 가지를 추가합니다. 잎 부분의 빛은 떡지우개로 지워서 표현합니다.

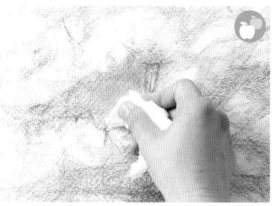

5 잎 안의 그림자는 B 계열 연필로 쓱쓱 그립니다. 티슈로 몇 번 눌러서 채도를 조금 떨어뜨립니다.

6 2에서 잡은 덩어리를 따라 그리듯이 윤곽을 그립니다. 연필에 강약을 주며 움직여서 부드러운 느낌을 살립니다.

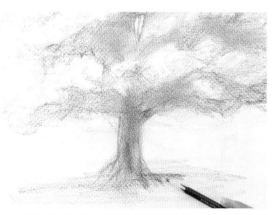

7 아래쪽 기둥 부분은 진한 색으로 확실하게 그립니다. 뿌리로 가면서 두꺼워집니다.

 point 아래쪽을 진하게 눌러 안정감을 살립니다(41쪽).

8 잎사귀를 한 장 한 장 그리지 않고 HB나 F 연필로 바꿔서 자유롭게 움직이면서 선에 강약을 주며 그립니다. 계속 그려서 완성합니다.

풍경 ─ 집

직육면체를 바탕으로 원근법을 생각하며 그립니다. 비스듬하게 위에서 그려서 깊이를 표현합니다.

모티브 예시

완성 데생

기억해둘 다섯 가지 기본 요소 (26쪽~)의 포인트

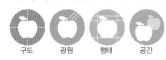

구도 광원 형태 공간

정면을 피하고 깊이가 잘 표현될 수 있는 각도로 구도를 정합니다. 광원을 확인하면서 면 크기로 큰 그림자를 넣습니다. 직육면체의 원리와 2점 투시도법(57쪽)을 기억하면서 그려봅시다. 눈에서 가까운 앞쪽을 자세하게 그리고 멀리 갈수록 흐릿하게 그려서 깊이를 표현합니다.

1 2점 투시도법(57쪽)을 응용하여 직육면체를 그립니다.

point! 선은 튀어 나와도 괜찮으니 크게 긋습니다.

2 바닥 면에 대각선을 그리고 가운데서 바로 위쪽으로 선을 연장합니다. 이렇게 지붕의 중심부가 정해집니다.

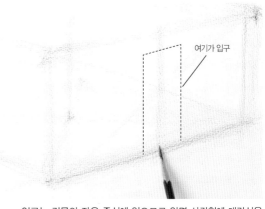

여기가 입구

3 2에서 그은 중심선에 지붕 꼭짓점이 오도록 윤곽선을 그립니다.

 지붕은 벽보다 조금 바깥쪽으로 나옵니다.

4 입구는 건물의 좌우 중심에 있으므로 앞면 사각형에 대각선을 그린 후 가운데에 선을 긋습니다. 여기가 입구가 됩니다.

여기가 창문

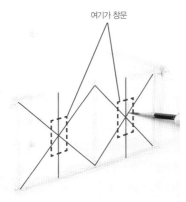

돌출창

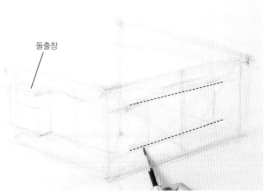

5 두 개로 나눈 사각형에 각각 대각선을 그어서 중심선을 긋습니다. 여기에 창이 생깁니다.

6 문과 창문의 위아래 위치를 정합니다. 왼쪽에 돌출창의 윤곽을 그립니다.

빛 · 굴뚝

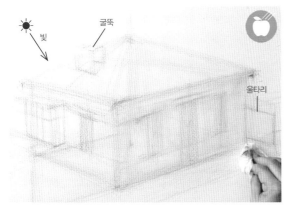

울타리

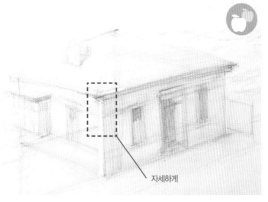

자세하게

7 굴뚝과 울타리의 윤곽을 그리고 빛이 닿지 않는 앞면을 티슈로 눌러서 문지릅니다.

8 연필을 세워 쥐고 바로 앞쪽을 자세하게 그립니다. 안쪽은 흐릿하게 그리고 선을 문질러서 깊이를 표현합니다. 계속 그려서 완성합니다.

데생 예시
풍경

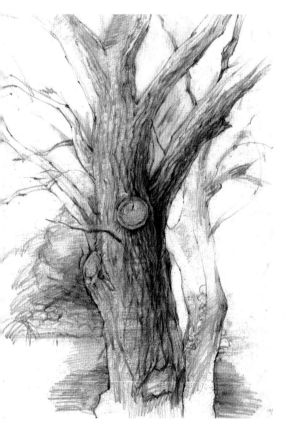

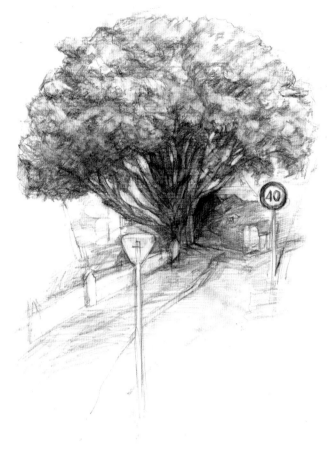

나무

큰 나무를 그릴 때면 생명의 에너지를
직접 느낄 수 있습니다.

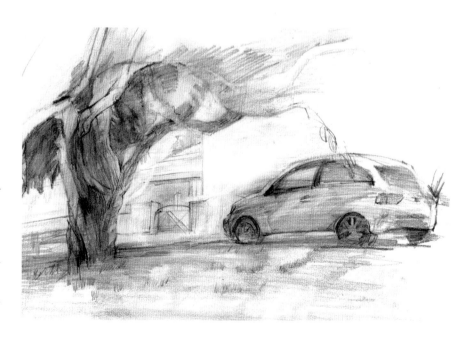

지나가는 자동차

때로는 크로키와 데생의 중간
정도로 그리는 방법도 시험해
봅시다. 한곳에 앉아서 연이어
스쳐 지나가는 자동차를 기억
에 의존하여 그려봅시다. 오른
쪽에서 왼쪽으로 흘러가는 선
을 많이 그려서 속도를 표현했
습니다.

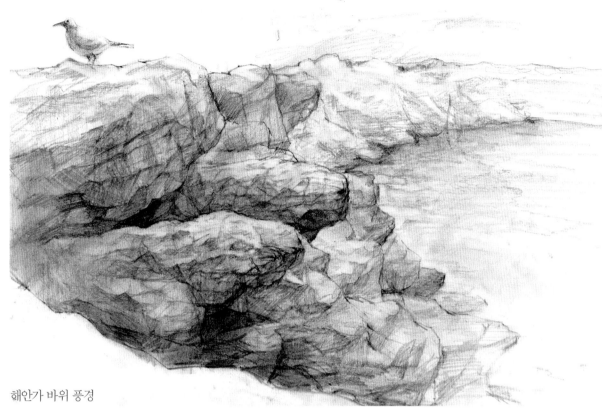

해안가 바위 풍경

울퉁불퉁한 바위는 면을 잡는
연습을 하기에 더할 나위 없이
좋습니다. 원근감을 표현하기 쉬
운 해안선을 넣어서 바로 앞은
강하게 표현하고 먼 곳은 약하게
표현합니다. 포인트로 왼쪽 위에
갈매기를 배치했습니다.

전철이 달리는 풍경

풍경을 그릴 때는 원근감이 잘
보이도록 퍼스가 있는 구도로 잡
으면 그리기 쉽습니다. 전부 자세
하게 묘사하면 평면처럼 보이기
쉬우니 시선을 향해 다가오는 전
철과 스쳐 가는 주위 풍경을 가
벼운 터치로 그립니다.

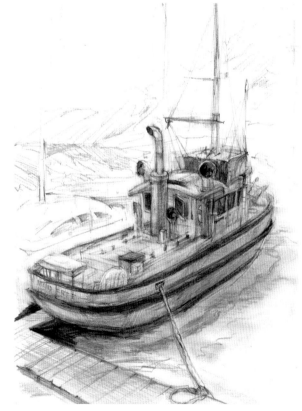

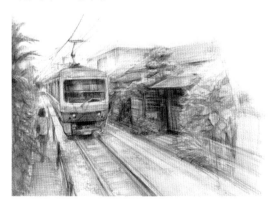

배

배는 부속품이 다양해서 강약의 재미가 있는 구도를 잡기 쉽습니
다. 배를 비스듬하게 앞에서 그려 그림에 깊이를 표현합니다. 배경은
선으로 가볍게 그려서 지나치게 무거워지지 않도록 합니다.

사진보다 실물을 관찰합니다

사진을 보면서 그리면 모티브가 움직이지 않으니 여유롭게 그릴 수 있을 것 같습니다.
그런데 많은 사람들이 실물을 보면서 그리라고 말하는 이유가 무엇일까요?

사진보다 실물이 좋은 이유

데생을 배우면 사진만 보지 말고 실물을 보면서 그리라는 말을 들을 때가 있습니다. 왜 그럴까요? 물론 사진을 보면서 그리는 것이 무조건 나쁘다는 뜻은 아닙니다. 다만, 이제 막 그림을 배우기 시작했을 때는 실물을 보고 그리기를 추천합니다. 이 책의 처음에서 말한 것처럼 모티

브를 관찰하면서(24쪽) 모티브가 가진 본래의 구조와 분위기를 직접 느꼈으면 하기 때문입니다. 또 사진을 보고 그리면 이미 모티브에 초점이 맞춰져 있어서 앞뒤 깊이에 따른 거리감을 잡기가 어렵고 평면적인 데생이 되기도 합니다.

모티브를 사진으로 찍습니다

그러나 꽃과 초목은 시들고 날씨와 시간에 따라 이미지가 좌우되는 풍경이라면 완성할 때까지 계속 그리려고 사진을 많이 사용하기도 합니다. 만약 사진을 찍는다면, 데생과 마찬가지로 구도를 정해서 찍도록 합시다. 또 멀리서도 찍고 가까이서도 찍어야 합니다. 전체 사진뿐만 아니라 초점을 맞추고 싶은 부분을 따로 찍어서 나중에

그릴 때 자료로 삼습니다. 구도를 잘 파악할 수 있도록 다양한 각도에서 사진을 찍습니다. 또 사진만 찍지 않고 눈으로 관찰하여 특징을 메모합니다. 시간이 충분하다면 크로키(114쪽)를 해서 손으로 감각적인 형태를 기억해두면 도움이 됩니다.

모티브의 사진을 고릅니다

모델 사진 사용하기

잡지나 광고에 사용하는 모델 사진은 예쁘게 보이도록 다양한 각도에서 빛을 주는 경우가 많습니다. 광원이 복잡하면 그릴 때 입체감을 표현하기 어려우므로 되도록 한쪽에서 빛을 비추는 사진을 고릅니다.

풍경 사진 사용하기

풍경 사진은 퍼스가 표현되어 있고 사람, 탈것, 건물 등 메인이 되는 모티브가 있는 쪽이 원근감을 표현하기 쉬우며 보기 좋은 작품으로도 완성할 수 있습니다.

사진을 보고 그릴 때 주의할 점

사진을 보고 그릴 때도 가능하면 실제 모티브를 볼 때처럼 세워두고 그립니다. 세워두면 비틀어지거나 형태가 어긋난 부분을 발견하기 쉽습니다. 모티브의 구조와 분위기를 머릿속에 떠올리며 그려봅시다. 사진에 있는 선이나 명암에만 집중하며 옮겨 그리면 그림이 딱딱하게 완성되기 쉽습니다. '여기는 상당히 부드러운 부분이었어.', '여기와 여기는 공간이 있었구나.' 등등 사진을 찍을 때 직접 오감으로 얻은 정보와 실제 구조를 상상하면서 그리면 그림이 맛깔스럽게 완성됩니다.

동물 ─ 고양이

털이 긴 고양이는 골격을 파악하기 어려우니 털이 짧은 고양이를 그립시다.
앉아 있는 자세로 골격을 확인하면서 그립니다.

기억해둘 다섯 가지 기본 요소 (26쪽~)의 포인트

형태　질감

골격을 의식하면서 머리, 몸, 다리를 나눠서 밑그림을 잡습니다. 얼굴부터 그리기 시작하면 얼굴이 커질 수 있고 균형이 나빠집니다. 몸통부터 그리기 시작하여 얼굴, 팔다리, 몸에 빠짐없이 손을 대 균형을 잡습니다. 근육의 움직임에 맞춰 털의 방향이 달라집니다. 무늬는 눈에 띄는 곳부터 털의 흐름을 따라가듯이 그려줍니다.

완성 데생

골격 확인 포인트

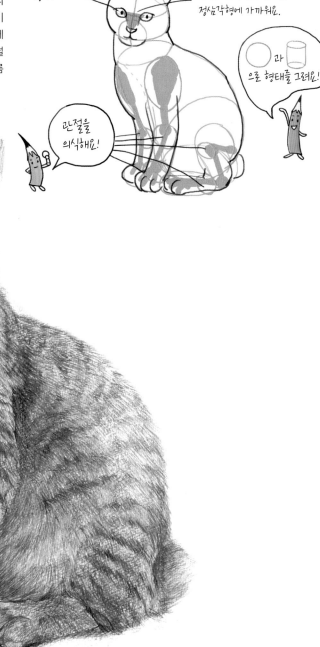

1 머리, 몸, 다리. 크게 세 부분으로 나누어 부드러운 B 계열 연필로 밑그림을 그립니다.

 point ! 얼굴이 커지기 쉬우니 몸부터 그립니다.

2 근육과 관절을 생각하면서 다리를 그립니다.

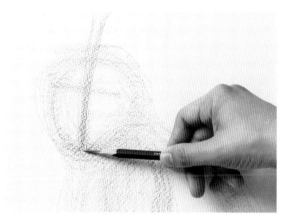

3 얼굴의 중심을 알 수 있도록 중심선을 넣습니다.

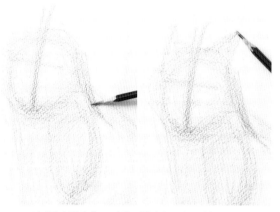

4 겉가죽이 연결되는 모습을 떠올리며 몸의 라인을 그립니다. 귀도 덩어리로 그립니다.

 point ! 귀는 상당히 큽니다.

5 아래쪽을 확정하여 안정감을 잡습니다(41쪽).

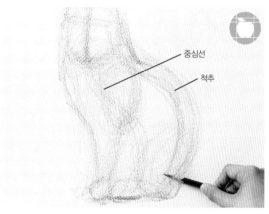

중심선
척추

6 얼굴에서 몸이 연결되는 선을 떠올리며 중심선을 그립니다. 등뼈를 따라 밑그림을 그립니다.

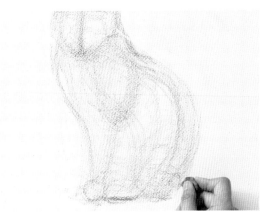

7 떡지우개로 형태를 정리합니다.

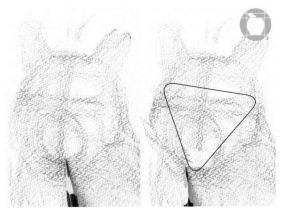

8 코와 입이 있는 부분은 둥글게 밑그림을 잡습니다. 역삼각형을 의식하여 윤곽을 그립니다.

9 다리의 가장 어두운 부분을 검게 칠합니다. 뼈를 의식하면서 발을 그립니다.

 point ! 가장 어두운 부분을 기준으로 삼을 수 있도록 가장 처음에 칠해둡니다. 다리는 직선이 아니라 곡선이라는 점에 주의합니다. 골격을 의식합니다.

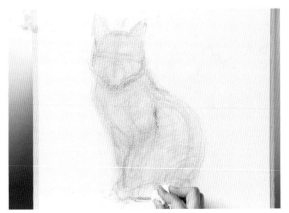

10 티슈로 전체적으로 눌러서 문지릅니다.

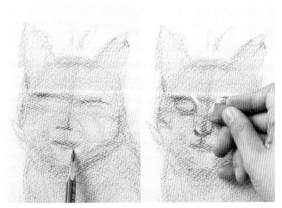

11 눈, 코, 입을 그립니다. 눈의 옆과 코의 가장자리를 떡지우개로 지워서 알기 쉽게 해둡니다.

 point ! 눈, 코, 입의 각도가 평행이 되도록 확인합니다.

12 다리의 주변도 떡지우개로 지워서 형태를 정리합니다.

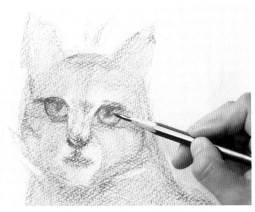

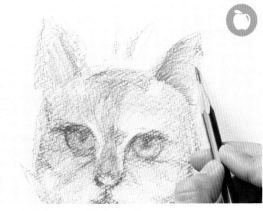

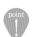

13 이제부터 연필을 세워 잡습니다. H 계열 연필로 바꾸고 얼굴을 자세하게 그립니다.

14 털의 흐름을 따라 귀를 그립니다.

point ! 자세한 부분은 뾰족한 연필로 그립니다.

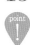

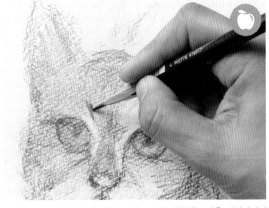

15 다리털의 모양, 발톱 등을 자세하게 그립니다.

point ! 얼굴만 집중해서 그리면 얼굴이 커질 수 있으니 전체적으로 보면서 빠짐없이 그립니다.

16 울퉁불퉁한 얼굴을 따라 털의 흐름이 변화하는 것을 의식하면서 그립니다.

point ! 뾰족하게 깎은 연필로 털끝을 자연스럽게 그립니다.

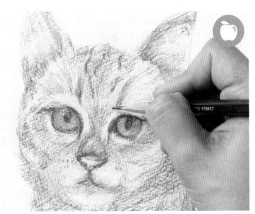

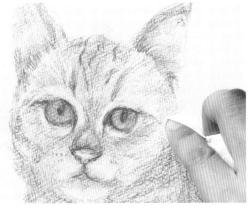

17 얼굴을 한층 자세하게 그립니다. 좌우 무늬, 얼굴의 기울어진 정도를 주의하면서 그립니다.

18 방해가 되는 밑그림을 비벼서 누릅니다. 지금까지의 과정을 반복하면서 정리해서 완성합니다.

point ! 디테일한 부분은 떡지우개로 지우면 지나치게 지워질 가능성이 있으니 주의합니다.

동물 — 앵무새

무늬가 많은 새는 피하고 한 곳 정도 포인트가 있는 새로 고릅니다. 볏 등이 없는 단순한 새로 연습합니다.

기억해둘 다섯 가지 기본 요소 (26쪽~)의 포인트

구도　형태　질감

고양이(106쪽)와 마찬가지로 골격을 의식하면서 머리, 몸, 날개, 다리를 나눠서 밑그림을 잡습니다. 다리 부분의 끝을 확정하면 구도를 정하기 쉬워집니다. 무늬는 명암을 어느 정도 더한 후에 표현합니다. 날개가 시작되는 부분의 부드러운 질감은 떡지우개로 가볍게 눌러서 표현합니다.

골격, 구도, 표현의 포인트

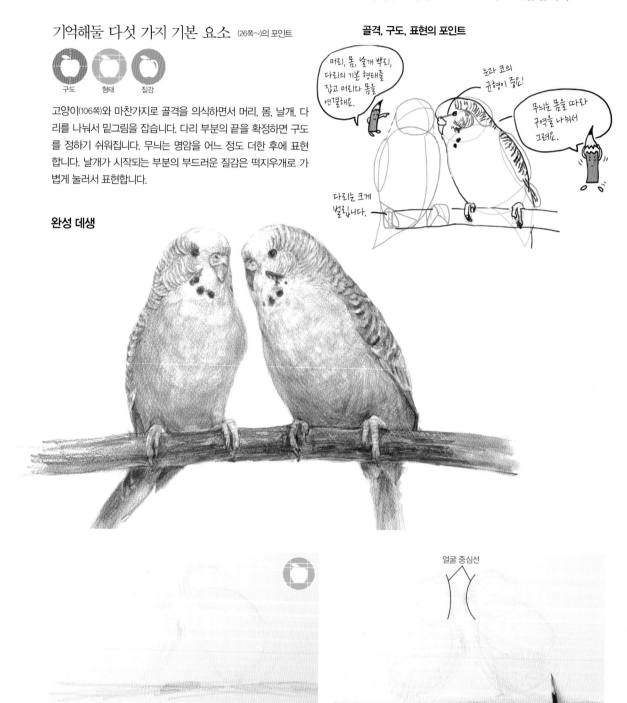

머리, 몸, 날개 뿌리, 다리의 기본 형태를 잡고 머리다 몸을 연결해요.

눈과 코의 균형이 중요!

무늬는 몸을 따라 구역을 나눠서 그려요.

다리는 크게 벌립니다.

완성 데생

1 크게 머리와 몸으로 나눠서 부드러운 B 계열 연필로 밑그림을 잡습니다. 나무 부분도 큼직하게 칠해둡니다.

point! 얼굴이 커지지 않도록 몸부터 그립니다.

얼굴 중심선

2 그림자를 먼저 칠합니다. 얼굴의 중심을 알기 쉽도록 밑그림을 잡습니다.

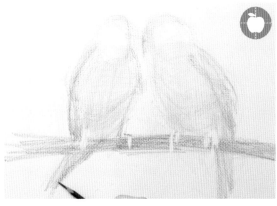

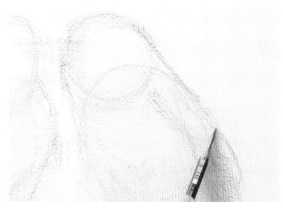

3 다리의 위치를 떡지우개로 지웁니다. 꼬리를 그립니다.

 point! 다리는 생각보다 더 벌어져 있습니다. 나무를 움켜쥐고 있는 이미지입니다.

4 깃털을 의식하면서 머리와 몸을 연결합니다.

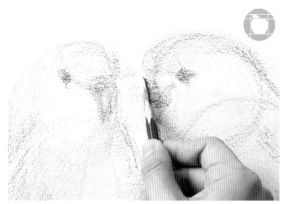

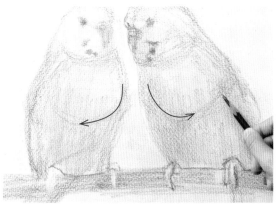

5 부드러운 B 계열 연필로 부리, 눈, 코의 밑그림을 그립니다.

6 얼굴에 무늬의 위치를 정하고 가슴의 둥근 느낌을 묘사합니다.

 point! 얼굴에만 집중하면 얼굴이 커지기 쉬우니 전체적으로 보면서 빠짐없이 그립니다.

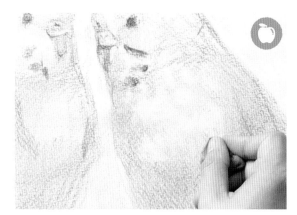

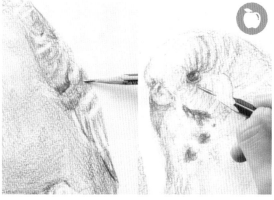

7 떡지우개로 퐁퐁 눌러 깃털의 부드러운 느낌을 묘사합니다.

8 진한 무늬는 B 계열 연필을 세워서 조금씩 가벼운 터치로 그립니다. 떡지우개로 무늬를 표현합니다. HB나 F 연필로 머리와 눈 주위를 자세히 묘사하면서 완성합니다.

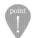 point! 자세한 부분을 연필을 뾰족하게 깎아서 그립니다.

데생 예시
동물

고양이

동물은 그림이 완성될 때까지 가만히 기다려주지 않으므로 미리 다양한 움직임을 크로키로 그려두면 좋습니다. 위 고양이는 실제로 보면서 아주 빠르게 그렸고 왼쪽 고양이는 사진을 찍어서 천천히 보면서 그렸습니다. 털의 흐름을 꾸준히 그려서 완성하는 일은 생각보다 즐거운 작업입니다.

갈매기

갈매기의 특징은 곧은 자세와 날카로운 눈빛입니다. 딱딱한 그림이 되기 쉬우므로 색을 칠해서 분위기를 부드럽게 완성했습니다. 데생할 때 즐겨 쓰는 색연필을 곁에 두면 문득 색을 칠하고 싶을 때 바로 쓸 수 있어 좋습니다. 개인적으로 노란색은 미쓰비시, 연녹색은 스테들러 색연필을 좋아합니다.

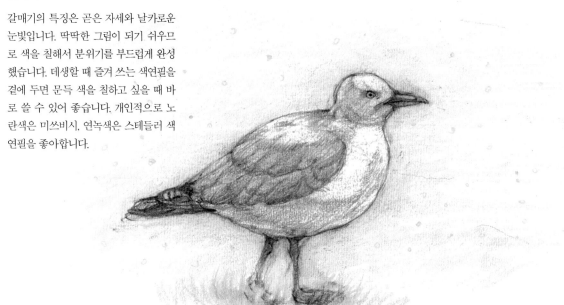

참새

상처를 입은 참새 새끼를 발견해서 한동안 키웠던 적이 있습니다. 성장할수록 무늬가 또렷해집니다. 포인트를 줄 눈 아래의 검은 무늬는 빨리 그려둡니다. 배 위쪽으로 뻗친 하얀 깃털의 흐름은 가는 떡지우개와 H 연필로 표현했습니다.

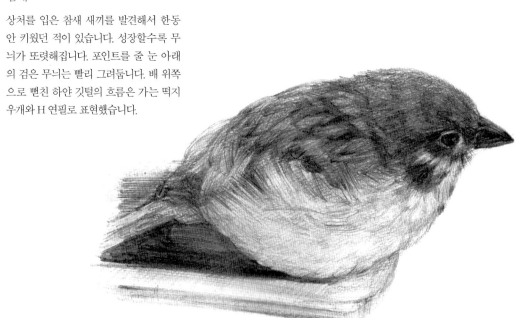

개

동물은 눈, 코, 입의 균형이 조금만 달라져도 인상이 크게 달라집니다. 퍼그는 얼굴이 납작한데 눈과 코의 거리가 가까워서 갓 태어난 아기를 떠올리면 비슷할지도 모릅니다. 구슬 같은 눈은 새카맣게 칠한 후 떡지우개로 반사광을 넣고 H나 F 등 중간 정도의 단단한 연필로 묘사를 추가했습니다.

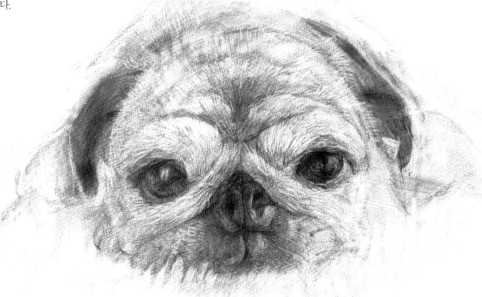

크로키로 집중력을 키웁니다

그림을 빠르게 그리면서 집중력을 키울 수 있습니다.

제한 시간 안에 재빠르게 그림을 그립니다

크로키란 짧은 시간 안에 주로 선으로 빠르게 그리는 그림을 가리킵니다. 일본에서는 드로잉이라고 말하기도 합니다. 짧은 시간에 그림을 그리면 뇌 운동에도 좋고 집중도 키울 수 있습니다. 크로키를 몇 번씩 반복해서 연습하면 모티브의 특징을 재빠르게 잡는 감각도 키울 수 있기 때문에 그리는 속도도 빨라집니다.

공간을 자르듯이 날카로운 선으로

다리에서 머리를 향해 그림

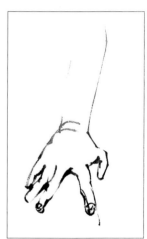

손에 무게를 실은 모습

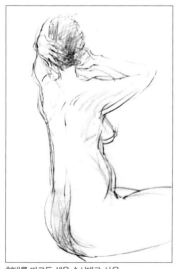

형태를 따르듯 색을 순서대로 사용

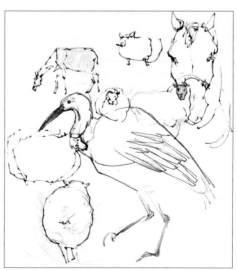

다양한 각도에서 동물을 그리는 연습

많은 사람과
크로키 연습을 해봅시다

3분의 제한 시간을 두고 친구나 동료와 크로키를 해봅시다. 크로키를 할 때는 ①가능한 한 선 하나로 그리기 ②선의 강약을 주기 ③크게 그리기. 이 세 가지에 주의하면서 그립니다. 크로키를 하면 생각보다 지칩니다. 3분 안에 그려야 한다는 점에 집중하면서 손을 함께 움직이기 때문에 상당한 에너지를 사용합니다. 자신의 손이지만 마음먹은 대로 움직이기는 좀처럼 쉽지 않습니다. 계속해서 하다 보면 어느 순간 손이 움직이게 됩니다.

크로키 하는 방법

함께 원을 만들어 앉고 중심에 모델을 둡니다. 모델은 교대로 담당합니다. 매번 다른 테마에 맞춰 자세를 잡도록 합니다. 예를 들어 싸우는 장면, 전철 안, 십 년 후의 모습 등이 있습니다. 또 모델에게 빙글빙글 돌도록 한 뒤 '그만'하고 멈춘 상태로 그리는 것도 재미있습니다. 서로 모델을 하다 보면 쉬운 자세만 잡게 될 수도 있으니 이런 방법으로 조금 더 운동감이 있는 자세를 연출합니다. 함께 재미있는 테마를 생각해봅시다.

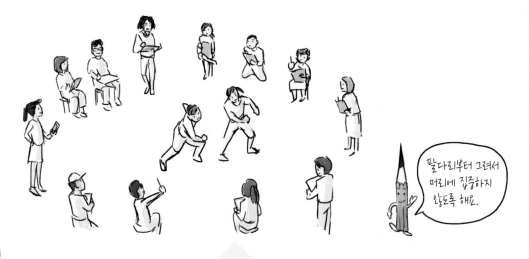

팔다리부터 그려서 머리에 집중하지 않도록 해요.

point !

그리는 방법도 테마를 생각합니다

모델의 자세뿐만이 아니라 그리는 방법도 테마를 생각해봅시다. 예를 들면 다리부터 그리기, 손부터 그리기, 종이를 보지 않고 모델만 보면서 그리기 등등이 있습니다. 손발부터 그리기를 제안하는 이유는 머리로만 의식이 집중되는 것을 피할 수 있기 때문입니다. 도화지를 보지 않고 그리면 웃음이 터져 나올 정도로 말도 안 되는 그림으로 완성되기도 하는데, 선의 움직임이 부드러워지고 구애받지 않는 자유로운 그림이 되기도 합니다.

혼자서 크로키 하기

'크로키는 꼭 다 같이 모여서 해야 하나?', '귀찮아.' 하고 생각하는 사람도 있을 수 있죠. 물론 혼자서도 크로키를 할 수 있습니다. 제대로 된 도구를 준비하지 않아도 신경 쓸 필요 없이 손에 잡히는 연필과 광고지 뒷면이라도 상관없으니 아무 종이에나 심심할 때 손을 움직여서 그림을 그려봅시다. 다른 사람에게 보여준다는 생각 없이 계속 그려봅시다. 그러다 보면 어느 순간 데생을 할 때 놀랄 정도로 크로키의 효력을 느낄 때가 옵니다. 자신이 좋아하는 선을 생각하면서 꾸준히 연습해봅시다.

다양한 소재 ─ 다양한 색

형태, 크기, 색 등이 크게 다른 모티브를 선택합니다. 바나나를 오른쪽 앞에 둬서 안정적인 구도를 잡습니다.

기억해둘 다섯 가지 기본 요소 (26쪽~)의 포인트

색이 다른 조합을 그릴 때는 스스로 만든 그러데이션 팔레트(20쪽)를 보면서 각각의 색상을 확인해둡니다. 토마토의 빨강은 채도가 높아 제법 진하고 검게 됩니다. 빛이 강하게 닿아 하얗게 보이는 부분을 기준으로 잡으면 바나나의 노란색은 밝아 보여도 흰색은 아닙니다. 바나나처럼 크고 완만하게 구부러진 모티브를 아래쪽에 두면 구도가 안정됩니다.

완성 데생

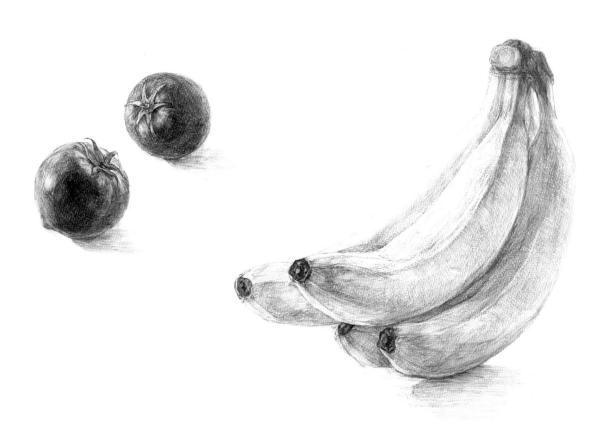

중심선

1 가로세로 꼭짓점의 위치 관계를 확인합니다. 가로세로 비율을 측정하여 부드러운 B 계열 연필로 밑그림을 그립니다.

point 바나나를 아래쪽에 배치하여 안정적인 구도를 연출합니다.

2 토마토의 중심선을 긋습니다. 둘 다 약간 기울어져서 엉덩이가 아래쪽이 됩니다. 밑면을 정하고 그림자도 면을 따라 칠합니다.

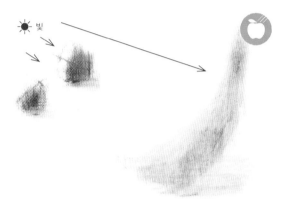

빛

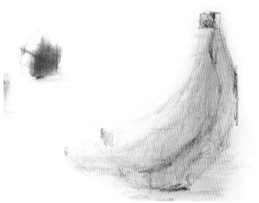

3 크게 그림자를 더합니다. 토마토는 짙은 색으로 있는 힘껏 색을 칠해도 좋습니다. 광원이 어디에서 오는지를 의식합니다.

4 윤곽선이 아니라 그림자의 중심에서 더욱 어두운 부분을 더해갑니다. 동시에 밑면을 정하여 바나나에 안정감을 더합니다(41쪽).

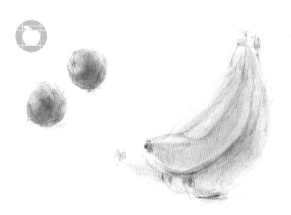

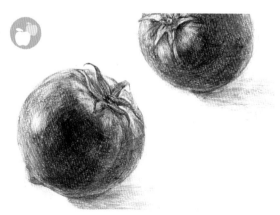

5 바나나는 오각형, 토마토는 육각형을 연상하며 형태를 잡습니다. 면(38쪽)의 형태를 의식하면서 색을 나눠서 칠해갑니다. 떡지우개로 밝은 부분을 지워나갑니다.

6 토마토를 더욱 빨갛게, 날선(22쪽)을 더해서 채도를 올립니다. 연필을 세워서 쥐고 꼭지 부분을 떡지우개와 연필로 조금씩 묘사합니다. 오목하게 모인 부분을 문질러서 깊이를 줍니다. 계속 그려서 완성합니다.

다양한 소재 — 다양한 질감

색에서 명암 차이가 크게 나도록 꽃을 선택하여 강약의 재미를 줍니다.
꽃잎을 흩뿌려서 균형을 잡고 안정적인 구도를 연출합니다.

기억해둘
다섯 가지 기본 요소

(26쪽~)의 포인트

구도 질감 공간

안정적인 구도를 잡으려고 꽃잎을
아래쪽에 흩어놨습니다. 또 천에 주
름을 넣고 싶어서 꽃병을 한가운데
보다 조금 왼쪽에 뒀습니다. 지금까
지 배운 기술을 총동원해서 질감의
차이를 표현해봅시다.
이번에는 3H부터 8B까지 연필을
폭넓게 사용합니다. 크기와 색이 다
른 종류의 꽃을 선택하면 강약의 재
미가 생깁니다. 꽃병의 원기둥 형태
는 머그잔(52쪽)을 참고합니다.

완성 데생

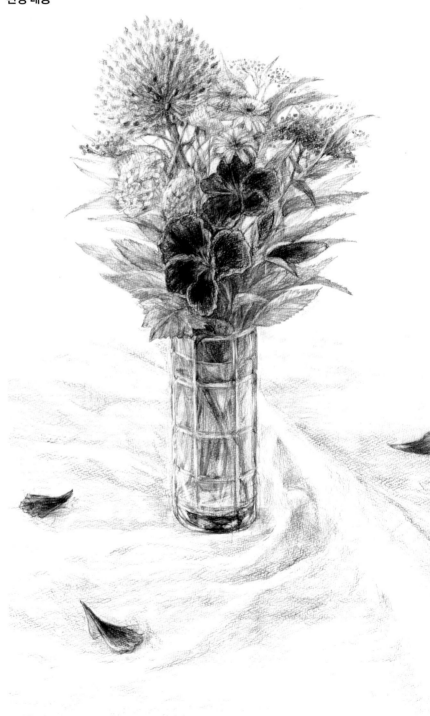

1 가로세로 꼭짓점의 위치 관계를 확인합니다. 가로세로 비율을
측정하여 부드러운 B 계열 연필로 밑그림을 그립니다.

2 꽃과 꽃병은 일단 덩어리로 잡습니다. 천도 면을 따라 칠합니다.
티슈로 누르거나 떡지우개로 지우면서 계속 그립니다.

 point ! 선이 튀어나오는 것을 신경 쓰지 말고 팔을 크게 휘둘러 그립니다.

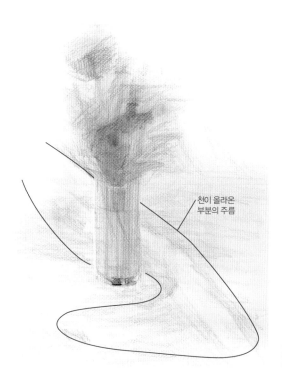

천이 올라온
부분의 주름

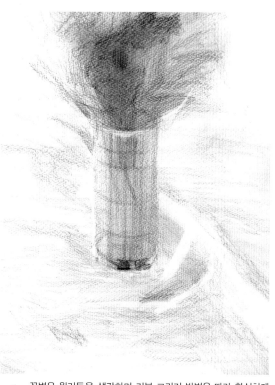

3 꽃병의 아래쪽 위치를 정합니다. 떡지우개를 평붓처럼 사용하여
크게 올라온 천의 주름을 그립니다.

4 꽃병은 원기둥을 생각하며 기본 그리기 방법을 따라 확실하게
측정합니다(52쪽). 떡지우개로 가장자리를 지웁니다.

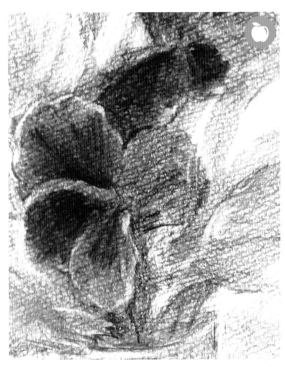

5 떡지우개로 꽃의 위쪽을 하얗게 지워둡니다.

6 부드러운 B 계열 연필로 바로 앞의 꽃을 상당히 진하게 그리고 그러데이션의 폭을 늘려갑니다.

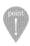 이번 꽃은 굉장히 어두워서 8B 연필을 사용하여 칠합니다.

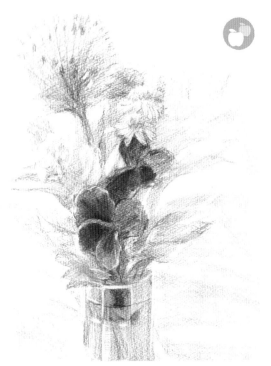

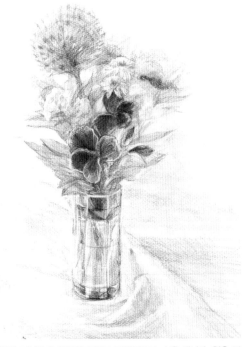

7 부드러운 B 계열 연필로 앞쪽 꽃부터 그리기 시작합니다. 뒤쪽의 꽃을 그릴 때는 흐릿하게 하거나 선에 강약을 더하거나 해서 깊이를 의식합니다.

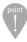 연필로 윤곽을 지나치게 그리지 않도록 주의하고 떡지우개를 활용하여 자연스러운 인상을 줍니다.

8 꽃에 지나치게 집중하지 말고 전체적으로 손을 댑니다. 천은 부드러운 B 계열 연필을 눕혀서 그립니다. 빛이 닿는 부분은 떡지우개로 지웁니다.

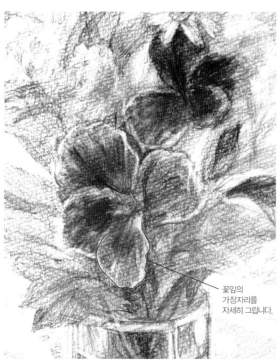

꽃잎의
가장자리를
자세히 그립니다.

9 바로 앞 선명한 꽃에 날선(22쪽)을 더합니다. B 계열 연필을 세워서 강하게 그립니다. 꽃잎의 가장자리 곡선을 자세하게 그립니다.

10 천의 자잘한 주름 부분은 H 계열 연필을 눕혀서 그립니다.

 point! 연필을 세워서 그리면 천의 부드러운 느낌이 사라지고 날카로운 인상을 주니 주의합니다.

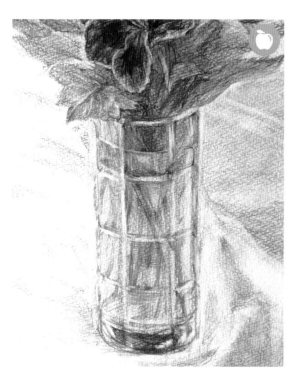

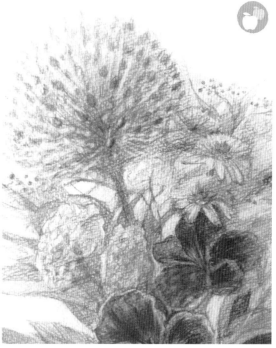

11 연필을 세워서 잡습니다. 단단한 H 계열 연필로 유리의 그러데이션을 자세하게 그립니다.

 point! 유리의 가장자리 부분에 콘트라스트를 강하게 표현하여 질감을 나타냅니다.

12 뒤쪽의 꽃은 적당히 흐릿하게 눌러서 원근감을 표현합니다. 연필로 그린 후에 떡지우개로 퐁퐁 두드리면 자연스러운 밝기가 나옵니다. 전체적으로 조정하여 완성합니다.

데생 예시
다양한 소재

정원에서 딴 채소와 과일

사과의 짙은 빨간색, 양파의 매끈한 표면, 호박의 울퉁불퉁한 질감 등 각 모티브의 특징을 의식하면서 그렸습니다. 호박은 긴 편이라 오른쪽 아래에 배치했습니다.

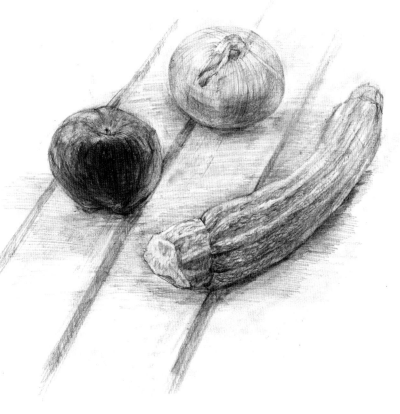

솔방울, 올리브유, 봉지 과자

투명하면서 색이 있는 올리브유 병과 과자의 투명한 비닐을 표현하고 싶어서 그린 작품입니다.
솔방울은 그리기 전에 잘 관찰하여 규칙성을 찾습니다. 병과 과자의 형태가 길쭉하기 때문에 왼쪽 위를 비워 갑갑한 구도가 되지 않도록 했습니다.

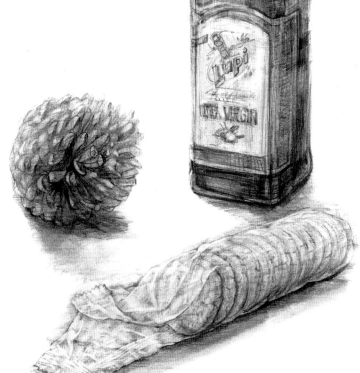

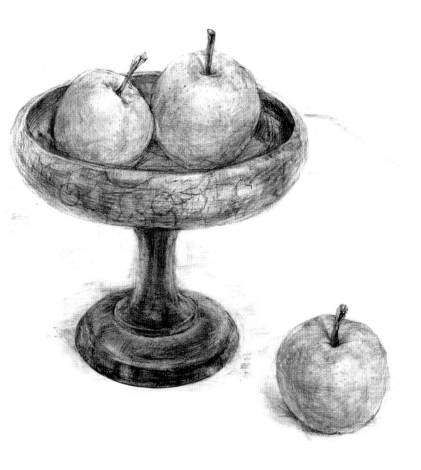

나무 그릇과 배

수공예 나무 그릇은 공산품처럼 좌우 대칭이 딱 맞지 않아 오히려 재미있습니다. 배는 사과와 달리 표면이 꺼끌꺼끌하면서 부드러워서 HB 연필과 떡지우개로 디테일한 질감을 표현했습니다.

다양한 모티브

책, 해바라기, 레몬, 귤, 유리컵, 고추, 연필, 천을 그렸습니다. 짙은 천을 배경으로 깔고 비교적 밝은 색상의 모티브를 위에 올려서 강약의 재미를 더했습니다. 많은 모티브를 동시에 그릴 때는 마치 연극을 연출하듯이 주인공, 서브 주인공, 조연 등을 정하고 그 순서에 따라 묘사하는 정도를 조정합니다.

이 그림에서 주인공은 해바라기로 특히 자세하게 그렸습니다. 왼쪽에서 오른쪽 아래로 흐르는 빛의 방향도 해바라기만 오른쪽 위에서 내려오는 두 종류로 움직임을 표현했습니다.

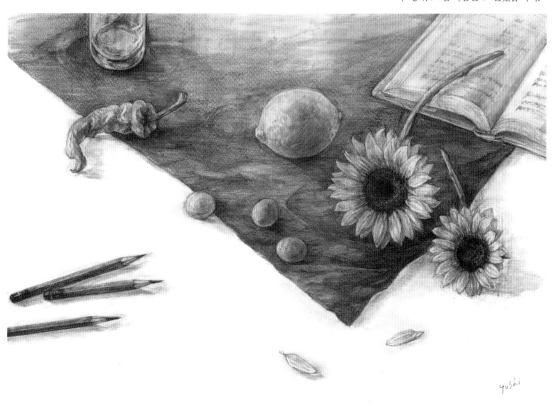

꿈이 커지는 작품들

지금까지 그려온 작품을 소개합니다.
캔버스에 그린 것도 있고 데생의 기초를 살린 것도 있습니다.
표현은 반드시 어디선가 연결됩니다.

Human

사람과 사람

파리의 아틀리에에서 모델을 그리는 것이 좋았습니다. 모델은 댄서이면서 연극을 하는 분이었는데 어떤 무리한 자세를 부탁해도 최고로 매력적인 자세를 적극적으로 취해주었습니다. 저도 지지 않겠다는 마음으로 그리게 되었습니다. 사람의 몸을 어떤 구도로 배치하면 매력적으로 보일까? 포인트가 되는 색은 어디에 두면 모델과 딱 맞을까? 무엇보다 스스로 즐겁게 그리고 있을까? 등등을 생각했습니다.

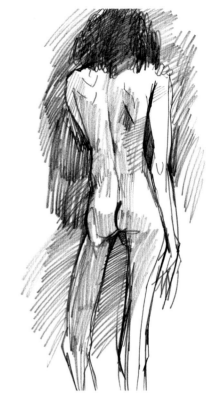

남성 크로키 (종이에 연필 290×210)

머리를 묶은 여자 01(종이에 연필, 아크릴 290×210)

머리를 묶은 여자 03(종이에 연필, 아크릴 290×210)

9:58 AM(캔버스에 아크릴 752×1016)

Dream

꿈의 그림

꿈에 나온 생물을 그릴 때가 많습니다. 몽롱한 꿈결에 보는 세계는 이상하지만, 어딘가 그리운 느낌이 듭니다. 크로키 기법으로 곡선의 미묘한 움직임을 살리고 명암을 넣는 방법은 데생의 그러데이션을 생각하며 그렸습니다.

HEROES(캔버스에 아크릴 333×410)

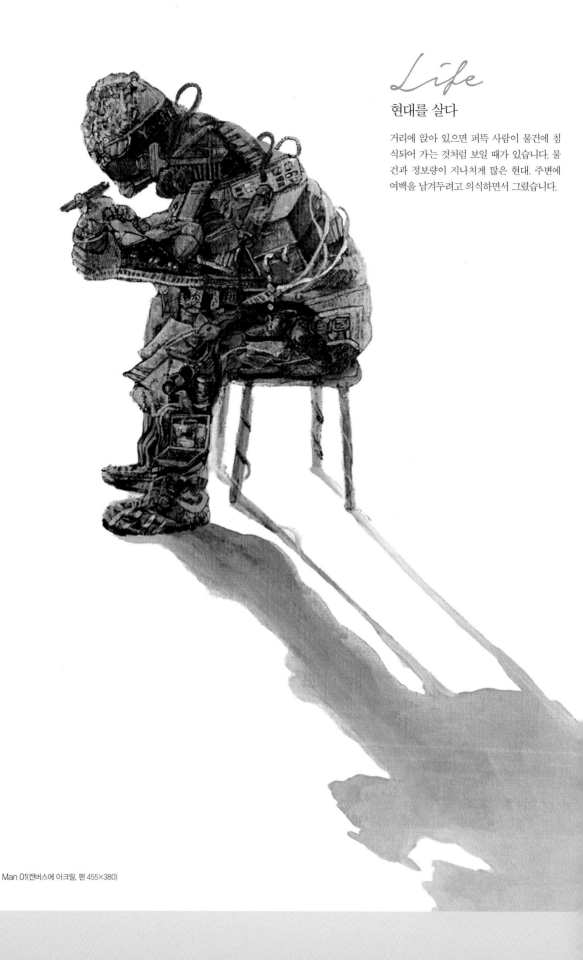

Life

현대를 살다

거리에 앉아 있으면 퍼뜩 사람이 물건에 침식되어 가는 것처럼 보일 때가 있습니다. 물건과 정보량이 지나치게 많은 현대. 주변에 여백을 남겨두려고 의식하면서 그렸습니다.

Man 01(캔버스에 아크릴, 펜 455×380)

말 습작(종이에 연필, 수채 290×210)

노란색 집(종이에 연필, 수채 290×210)

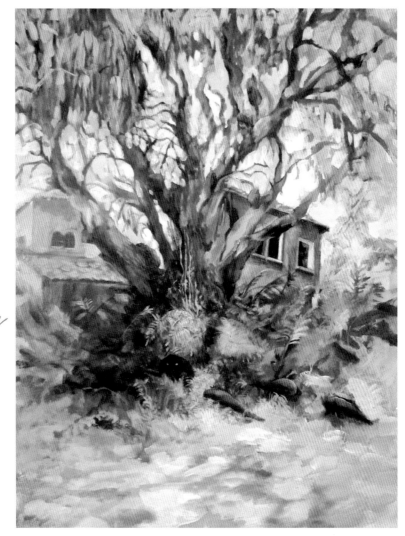

Journey

여행의 즐거움

여행할 때는 스케치북과 최소한으로
필요한 도구를 들고 갑니다. 시간이
남을 때 크로키를 합니다. 유럽의 햇
살은 일본과 달라서 살짝 희고 밝습
니다. 코르시카섬에 머물 때 그린 그
림입니다.

우리 집(캔버스에 아크릴 909×727)

ICHIBAN TEINEINA, KIHON NO DESSAN by Yoshiko Ogura

Copyright © Yoshiko Ogura, 2018

All rights reserved.

Original Japanese edition published by NIHONBUNGEISHA Co., Ltd.

Korean translation copyright © 2019 by Hans Media Inc.

This Korean edition published by arrangement with NIHONBUNGEISHA Co., Ltd.,

Tokyo, through HonnoKizuna, Inc., Tokyo, and Botong Agency

사진과 일러스트로 쉽게 배우는

가장 친절한 기본 데생

1판 1쇄 인쇄 | 2019년 1월 14일
1판 1쇄 발행 | 2019년 1월 21일

지은이 오구라 요시코
옮긴이 조윤희
펴낸이 김기옥

실용본부장 박재성
책임편집 박인애
편집 이나리, 손혜인
영업 김선주
커뮤니케이션 플래너 서지운
지원 고광현, 김형식, 임민진

디자인 제이알컴
인쇄·제본 민언프린텍

펴낸곳 한스미디어(한즈미디어(주))
주소 121-839 서울시 마포구 양화로 11길 13(서교동, 강원빌딩 5층)
전화 02-707-0337 | **팩스** 02-707-0198 | **홈페이지** www.hansmedia.com
출판신고번호 제 313-2003-227호 | **신고일자** 2003년 6월 25일

ISBN 979-11-6007-339-3 13650